So
Easy !

make things

simple and enjoyable

太雅

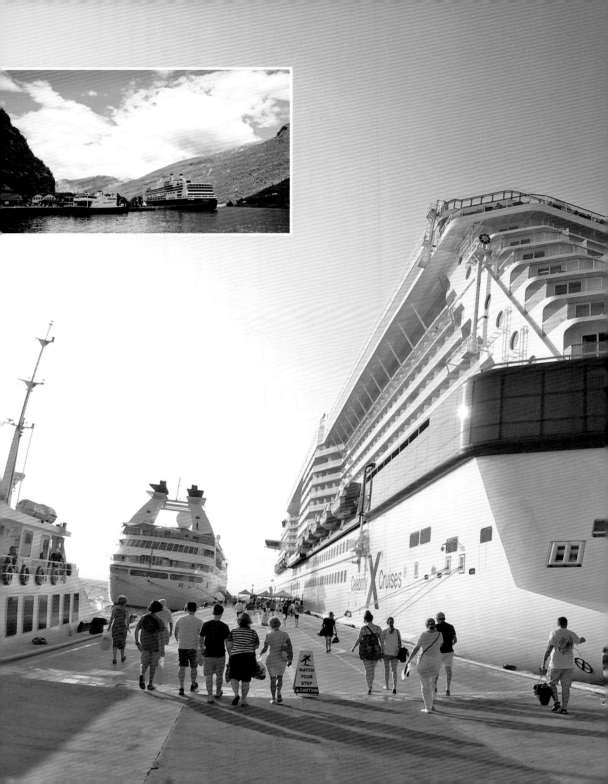

生活技能 097

開始搭
海外郵輪
自助旅行

作者◎胖胖長工

太雅

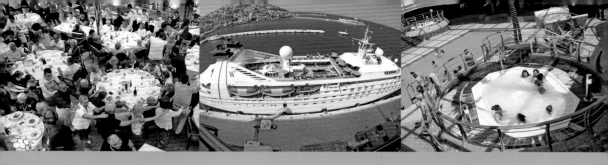

編輯室提醒

出發前，請記得利用書上提供的Data再一次確認

　　每一個城市都是有生命的，會隨著時間不斷成長，「改變」於是成為不可避免的常態，雖然本書的作者與編輯已經盡力，讓書中呈現最新最完整的資訊，但是，我們仍要提醒本書的讀者，必要的時候，請多利用書中的電話，再次確認相關訊息。

資訊不代表對服務品質的背書

　　本書作者所提供的飯店、餐廳、商店等等資訊，是作者個人經歷或採訪獲得的資訊，本書作者盡力介紹有特色與價值的旅遊資訊，但是過去有讀者因為店家或機構服務態度不佳，而產生對作者的誤解。敝社申明，「服務」是一種「人為」，作者無法為所有服務生或任何機構的職員背書他們的品行，甚或是費用與服務內容也會隨時間調動，所以，因時因地因人，可能會與作者的體會不同，這也是旅行的特質。

新版與舊版

　　太雅旅遊書中銷售穩定的書籍，會不斷再版，並利用再版時做修訂工作。通常修訂時，還會新增餐廳、店家，重新製作專題，所以舊版的經典之作，可能會縮小版面，或是僅以情報簡短附錄。不論我們作何改變，一定考量讀者的利益。

票價震盪現象

　　越受歡迎的觀光城市，參觀門票和交通票券的價格，越容易調漲，但是調幅不大(例如倫敦)，若出現跟書中的價格有微小差距，請以平常心接受。

謝謝眾多讀者的來信

　　過去太雅旅遊書，透過非常多讀者的來信，得知更多的資訊，甚至幫忙修訂，非常感謝你們幫忙的熱心與愛好旅遊的熱情。歡迎讀者將你所知道的變動後訊息，善用我們提供的「線上回函」或直接寫信來taiya@morningstar.com.tw，讓華文旅遊者在世界成為彼此的幫助。

<div align="right">太雅旅行作家俱樂部</div>

開始搭海外郵輪自助旅行 (最新版)

作　　者	胖胖長工
攝影協力	胖瓜子
總 編 輯	張芳玲
發想企劃	taiya旅遊研究室
編輯部主任	張焙宜
企劃編輯・主責編輯	徐湘琪
修訂主編	鄧鈺澐
修訂編輯	黃琦
封面設計	許志忠
美術設計	許志忠
地圖繪製	許志忠

國家圖書館出版品預行編目（CIP）資料

開始搭海外郵輪自助旅行／胖胖長工作.
——二版 . ——臺北市：太雅，2018.12
面； 公分 . ——（So easy；97）
ISBN 978-986-336-271-5（平裝）

1.郵輪旅行

992.75　　　　　　　　　　　107014832

太雅出版社
TEL：(02)2882-0755　FAX：(02)2882-1500
E-mail：taiya@morningstar.com.tw
郵政信箱：台北市郵政53-1291號信箱
太雅網址：http://taiya.morningstar.com.tw
購書網址：http://www.morningstar.com.tw
讀者專線：(04)2359-5819 分機230

出 版 者　太雅出版有限公司
　　　　　11167台北市劍潭路13號2樓
　　　　　行政院新聞局局版台業字第五〇〇四號

總 經 銷　知己圖書股份有限公司
　　　　　106台北市辛亥路一段30號9樓
　　　　　TEL：(02)2367-2044 / 2367-2047　FAX：(02)2363-5741
　　　　　407台中市西屯區工業30路1號
　　　　　TEL：(04)2359-5819 FAX：(04)2359-5493
　　　　　E-mail：service@morningstar.com.tw
　　　　　網路書店：http://www.morningstar.com.tw
　　　　　郵政劃撥：15060393 (知己圖書股份有限公司)

法律顧問　陳思成律師

印　　刷　上好印刷股份有限公司　TEL：(04)2315-0280
裝　　訂　大和精緻製訂股份有限公司　TEL：(04)2311-0221

二　　版　西元2018年12月10日
定　　價　300元
(本書如有破損或缺頁，退換書請寄至：台中市西屯區工業30路1號　太雅出版倉儲部收)

ISBN　978-986-336-271-5
Published by TAIYA Publishing Co.,Ltd.
Printed in Taiwan

編輯室：本書內容為作者實地採訪資料，書本發行後，開放時間、服務內容、票價費用、商店餐廳營業狀況等，均有變動的可能，建議讀者多利用書中網址查詢最新的資訊，也歡迎實地旅行或居住的讀者，不吝提供最新資訊，以幫助我們下一次的增修。聯絡信箱：taiya@morningstar.com.tw

目 錄

Chapter 1

海外郵輪自助客 五萬玩歐不是夢

Chapter 2

海上生活 先修班

Chapter 3

第一次訂郵輪 就上手

Chapter 4

出發搭郵輪前 必辦的事

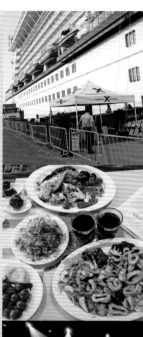

用平實花費享受奢華的郵輪旅行

大家好，我是胖胖長工，真的沒想到《開始搭海外郵輪自助旅行》再版了！

想當初，2013年第一次搭郵輪的時候，郵輪在台灣的討論熱度還沒這麼高，當時只是抱著跟大家分享郵輪旅行的心情寫書，並不知道會不會受到大家喜歡！

因此，當出版社通知要再版時，真的非常開心，也為再版新增了一些內容，像是大家近年非常有興趣的波羅的海航線，還有聖彼得堡岸上怎麼玩？在書中都有說明。

老朋友都知道，現在的胖胖長工看起來很會安排旅程，但其實第一次出國是29歲，而且去的地方很近，就在香港。第二次同樣是自助，去峇里島住獨門獨院的Villa，裡頭有廚師、司機跟管家；在那5天裡，享受到真實生活中沒有辦法享受到的國王待遇。第三次去日本，就開始挑戰JR Pass，將它發揮到極致；自此之後，膽子變大了，單是北海道就環了3次，目前山陰是我的最愛，只差四國就制霸日本。首爾、釜山、曼谷、新加坡、都是胖胖的後花園。

為了再往外探索，決定試試歐洲自助，正在考慮行程的時候，一位學長建議我試試郵輪。當時我對郵輪一無所知，但嘗試研究之後，從此深深著迷！

因為郵輪，胖胖長工第一次踏上歐洲。
因為郵輪，胖胖長工第一次拍到了「我的心遺留在愛琴海」的聖多里尼藍色教堂。

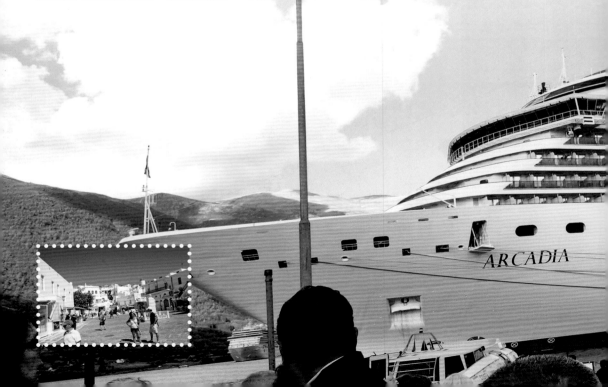

因為郵輪，胖胖長工第一次領略到挪威峽灣的雄偉狀闊。

因為郵輪，胖胖長工第一次在6月底的正午時分，還穿著防風外套。

因為郵輪，胖胖長工第一次在夜裡，看到海上的月亮。

因為郵輪，胖胖長工沒花一毛錢，但每晚都享受到百老匯的歌舞秀。

我相信，如果我一直搭乘郵輪的話，一定會有更多的第一次！

如果，你對郵輪也有興趣！如果，你也想試試自助旅行！請你跟著胖胖長工的玩法、按圖索驥，開始搭著海外郵輪自助旅行吧！

關於作者

胖胖長工

他只會中文和台語、29歲第一次出國，但他靠自己安排郵輪旅行，玩了希臘、西班牙、義大利，還去了非洲、挪威、土耳其，在99.99%都是金髮碧眼的郵輪上，溝通無礙。

究竟超值的郵輪旅程哪裡訂？不會英文、義大利文、挪威語，怎麼在郵輪上跟老外溝通？公海上的賭場傳說、奢華的船長之夜是什麼樣的場景？夜夜笙歌華麗歌舞秀有多吸睛？靠岸之後又要玩什麼？只要按圖索驥，跟著胖胖長工這樣做，郵輪自助行比想像中更容易！

胖胖長工辦得到，你一定也可以！

胖胖長工旅遊日記
粉絲專頁

如何使用本書

　　本書要教你搭的不是國內出發的麗星、寶瓶、公主號，而是由國外出發的海外郵輪。因為郵輪旅遊在國外風行多年，不僅船隻更豪華、船上設施更豐富，航線更是遍及五大洲，任君選擇。更令人心動的是，自己上網訂海外郵輪超划算，讓你秒省數萬旅費！

　　本書作者胖胖長工，無私傳授他一手玩出的經驗心得，從行前準備、網路訂船票教學、上船後的海上生活須知、岸上觀光攻略、離船手續，教你一步步完成自己量身訂做的郵輪旅行！

各家郵輪公司介紹▶
帶你了解郵輪類型，從平價、奢華，到高級郵輪，一一介紹代表性的郵輪公司，及其營運的強項航線，幫助你在挑選郵輪上更得心應手。

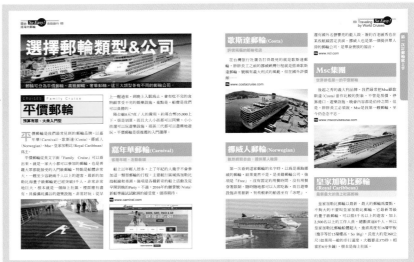

◀表列分析
針對不同類型、不同需求的玩家，給予最合適的選擇建議。

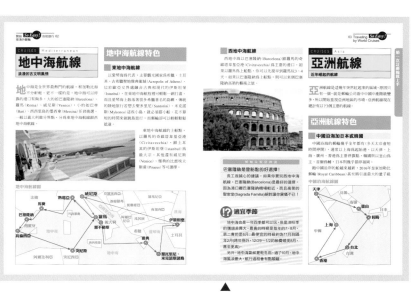

▶ **步驟式圖解教學**
讓你文圖對照,按著
流程做,旅行大小事
皆能迎刃而解。

▶ **拉線說明**
替你翻譯網頁、指標
的外文字。

▲
郵輪玩家諮詢室
胖胖長工以過來人經驗,針對許多郵
輪玩家常見的問題,給予解惑。

航線介紹 ▶
浪漫地中海、熱情加
勒比海、北美冰河奇
緣、挪威峽灣仙境、
北歐、俄羅斯、大溪
地、東南亞等。甚至
還有特殊的探索郵輪
航行極圈、亞馬遜河
等難以抵達的各大世
界奇境。

航線圖 ▶

▲
旅遊適宜季節

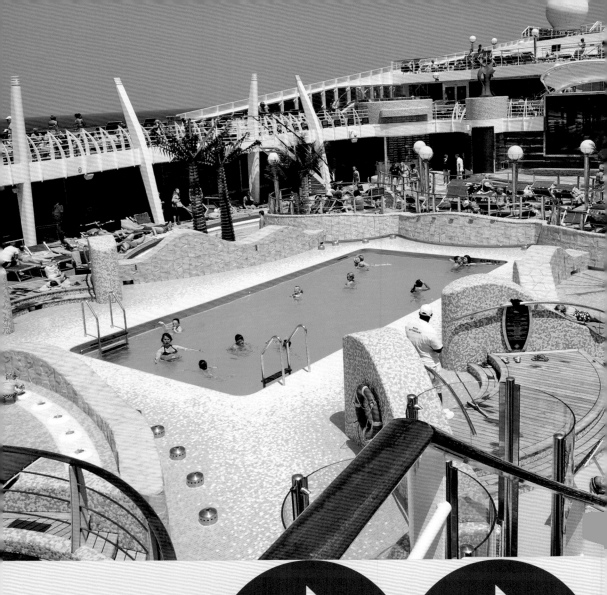

開始搭
海外郵輪
自助旅行

Step **1** ▶
8天包吃住船票
只要NT$18,000
P.**14**

Step **2** ▶
吃喝免費，從早到
晚大啖各國美食
P.**16**

Chapter 1

海外郵輪自助客，
五萬玩歐不是夢！

歐美旅遊費用往往10萬起跳，但學會郵輪自助的撇步，
只要5位數的預算，就能輕鬆享受到吃住全包、又
Luxury的郵輪旅行！

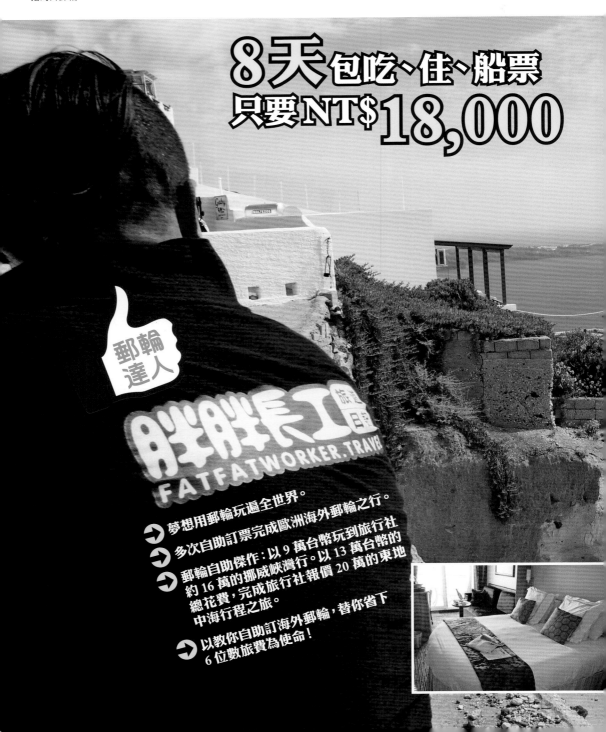

8天 包吃、住、船票
只要NT$18,000

郵輪達人

胖胖長工 旅遊日記
FATFATWORKER.TRAVEL

➜ 夢想用郵輪玩遍全世界。

➜ 多次自助訂票完成歐洲海外郵輪之行。

➜ 郵輪自助傑作：以 9 萬台幣玩到旅行社約 16 萬的挪威峽灣行。以 13 萬台幣的總花費，完成旅行社報價 20 萬的東地中海行程之旅。

➜ 以教你自助訂海外郵輪，替你省下 6 位數旅費為使命！

郵輪旅行是非常多人夢寐以求的旅遊方式。打從長工第一次規畫郵輪自助旅行，開始尋找網友們的遊記時，就在眾多遊記裡不約而同地看到類似這樣的夢想：「我這輩子一定要去玩一次郵輪！但，不是現在，最快要等到退休吧！」

為什麼要等到退休？因為太多人都以為郵輪是高不可攀、非常昂貴的玩法(長工之前也是這麼想)，以為不管去歐洲、美國，還是去南半球的郵輪行程，一趟至少要花20～30萬吧？誰有那麼多錢啊？當時我甚至想，大概等60歲之後再來看郵輪行程好了。但是，經我研究之後，郵輪行程根本不是想的那樣貴！

郵輪行程其實也有淡旺季之分，在淡季便宜的時候，8天7夜含吃住的郵輪航程，全部要價竟然只相當於一張JR Pass Green全國14日券。(備註：現在JR Pass Green全國14日券＝62,950日幣＝18,000台幣左右)

本書將分享長工玩郵輪的撇步，看長工如何在有限的預算下(機票＋郵輪船費不到6萬台幣)，直接殺到歐洲玩郵輪，而且一玩就上癮了，哈哈！

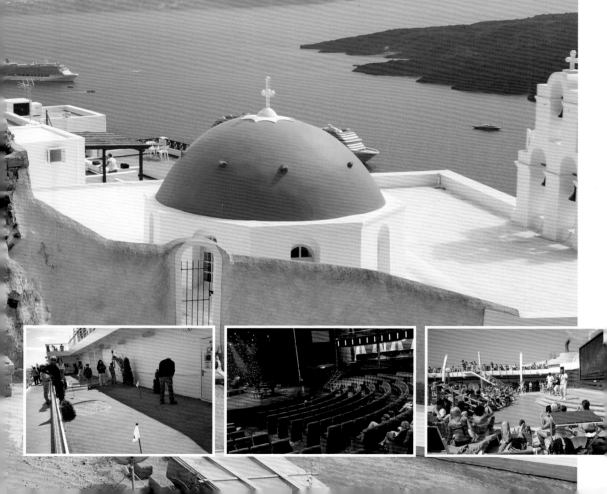

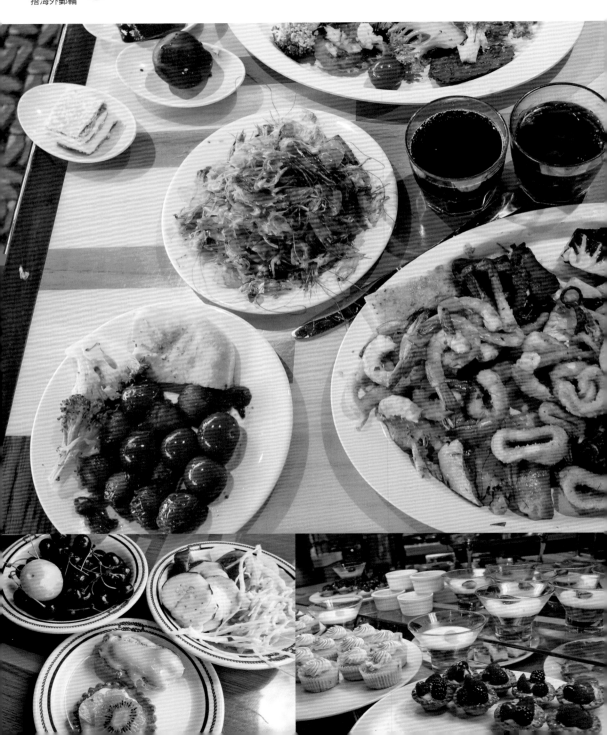

海外郵輪自助客，五萬玩歐不是夢！

吃喝免費，從早到晚
大啖各國美食

郵輪行程的舒適度，不亞於一般的陸地行程，有時還享有更好的環境。比如說，房間是一張雙人床或二張單人床，任君選擇！一樣是大約5坪的空間，甚至比大多數的日本商務旅館(toyoko-inn等級)還大喔！如果你有更高的預算，在郵輪上還可以有陽台或者套房！當然，上述的房間不論大小，一定都有獨立衛浴，不再是8人或16人共用一間廁所。

飲食的部分更不用擔心，長工認為根本是完勝整個陸地的行程了。為什麼這樣說呢？在郵輪上，從早上6點開始有早餐供應，大概供應到10點，會改成早午餐菜色，12點的時候換午餐菜色，約略在下午2～3點時(各郵輪供應時間不一)會改成下午茶，傍晚6點的時候，你有兩個晚餐選擇：到正式的義大利式餐廳吃晚餐(全套歐式晚餐：前菜，沙拉，濃湯，主菜，甜點皆有，不夠還可以續點，全部都免費)；或是去吃比較Free Style的自助餐(Buffet)。晚上9點之後，還有Pizza、果汁當消夜點心，一直供應到凌晨！

以上說的食物，從早上6點直到半夜12點，全部免費！只要你吃得下、只要你想吃，那恭喜你，你隨時會獲得滿足！郵輪行程根本就是大胃王的天堂啊！

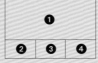

❶郵輪上的午餐
❷郵輪上的早餐
❸甜點
❹吃早餐囉

精彩娛樂設施，
宛如海上度假村

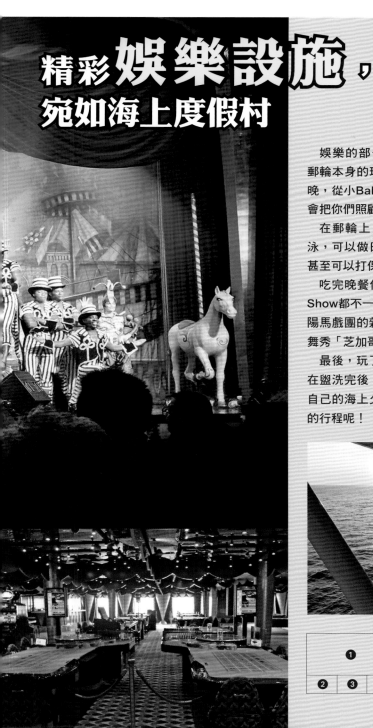

娛樂的部分，更是郵輪的重頭戲！不管是郵輪本身的玩樂項目，還是岸上觀光，從早到晚，從小Baby到七、八十歲的老人家，郵輪都會把你們照顧得服服貼貼喔！

在郵輪上，可以體驗各種設施：你可以游泳，可以做日光浴，可以到圖書館借書來看，甚至可以打保齡球！

吃完晚餐你還可以去看Show，每天晚上的Show都不一樣，有魔術秀、有戲劇、有媲美太陽馬戲團的雜耍特技秀，甚至有百老匯著名歌舞秀「芝加哥」啊！

最後，玩了一整天下來有點疲憊時，還可以在盥洗完後，站在你專屬的陽台，享受屬於你自己的海上夕陽！這絕對是在陸地上體驗不到的行程呢！

❶	❶每天都有媲美百老匯的歌舞秀
❷ ❸ ❹	❷在頂樓甲板上的日光浴 ❸專屬攝影師為你拍照 ❹晚上才會開放的賭場

上船玩樂、下船觀光
不用搬行李拉車

除了玩船上的設施，每天還會有不同的城市觀光等著你！可能你今天才在羅馬而已，睡一覺醒來竟然已經在巴賽隆納了！

一般的歐洲旅遊(非郵輪行程)，從A到B城市之間一定會花費交通接駁的時間，而且交通時間一定是在白天，但我們的旅遊時光如此寶貴，如果白天都在坐車、搭機，時間都浪費掉了！但是，別擔心，郵輪旅遊就不會有這種時間上的浪費。因為郵輪公司的安排很貼心，都是白天靠岸(約早上5點)，旅客吃完早餐之後，就可以下船逛逛、參加岸上觀光的套裝行程(Tour Package)，享受一下歐洲的人文氣息。晚上，等遊客都上船之後，郵輪才慢慢地啟航；趁你享用晚餐時、晚上看秀時、夜間安然入眠時，慢慢移動到下個港口，完全不浪費你一分一秒的旅遊時間。你看，是不是很棒！

郵輪兼具了玩樂、休憩與交通的功能，帶你飽覽各國風情、感受各地區的玩樂精華。長工在西地中海航程裡，去羅馬看了鬥獸場，在巴塞隆納看了聖家堂，甚至還去了非洲的突尼斯！而在挪威峽灣行程裡，造訪了全世界前三大的峽灣，還看了哥本哈根的小美人魚……

	❶
❷ ❸ ❹	

❶長工在挪威峽灣郵輪的岸上觀光
❷長工在羅馬自己岸上觀光
　(圖為鬥獸場)
❸長工在突尼斯跟的郵輪團
❹突尼斯(你以為是希臘吧？)

學會自助玩郵輪，
小錢就能享奢華

海外郵輪自助客，五萬玩歐不是夢！

你嚮往這樣的旅程嗎？在台灣，參加西地中海的8天7夜航程加上來回飛歐洲的時間，至少需要10天的假期；而旅行社的報價，約10萬左右；如果是旅行社規畫的挪威峽灣郵輪行程(也是8天7夜)，大概是16萬起跳，旺季更貴……

但是，只要熟讀本書，你也可以跟長工一樣自助玩郵輪，最多只花5位數的預算，就可以享受到上述所有的行程。當然，如果你挑對時間，可能連5萬都不到，就可以進行一趟歐洲郵輪之旅喔！還在想什麼？快拿起這本書，跟著長工一起走吧！

1	2		4
		3	5

❶Celebrity郵輪的頂層甲板草皮
❷享用Costa郵輪的飲料套餐
❸Celebrity郵輪的圖書館
❹瓦倫西亞的中央市場一日遊(Msc郵輪)
❺Msc郵輪的Show

開始搭
海外郵輪
自助旅行

Chapter 2

海上生活先修班

舒適的艙房、美麗的夕陽海景、包羅萬象的船上娛樂、隨時供應的美食，睡一覺醒來人已在另一個國度，可以下船旅遊探索；不必浪費時間在長途交通上，更不用搬行李到處搭機趕車。這種放鬆身心、高 CP 值的度假方式，很吸引人吧？在教你訂郵輪之前，我們先來認識一下船上的生活和注意事項吧！

在郵輪上使用什麼貨幣？

要看郵輪公司隸屬哪個國家。歐洲郵輪公司就用歐元計價，美國郵輪公司就用美金計價。

船上的花費到底有多少？

這是一個大哉問。不過後面有詳細的說明。現在簡單說一下，如果你什麼都很省，基本上除了給工作人員的小費要付之外，其餘完全不花錢也是可以的。(郵輪行預算見P.47、小費見P.48)

什麼是公海日？

公海日或稱航海日，意思就是一整天都在船上，郵輪正速速地趕往下一個港口。基本的8天7夜航程裡，至少會有1天是公海日。如果航程比較長，比如說13天的航程，可能就會有2～3天的公海日，具體天數完全依照航程長短來定。

不要擔心公海日會無聊，這一天你可以睡得飽飽的，再慢慢享受個早午餐，吃完早午餐之後又可以回房睡個午覺。如果你不想睡午覺，船上有非常多的遊樂設施或娛樂活動讓你們釋放精力！

重點是，公海日的晚餐一定是正式晚宴(GALA或Formal Dinner)，大約傍晚的時候，你就要回房間梳妝打理，穿上正式的西裝或者是禮服，腳穿皮鞋、高跟鞋，去參加正式的晚宴。晚上的秀也不知道為什麼特別地精彩。對長工而言，我最期待的就是公海日。

船客以哪些國家的人為主？

因為是海外郵輪，99%以上都是歐美客人，亞洲人非常非常地少，最大的亞洲客群就是中國！不過就算是中國船客也超少，約20/3,000=0.6%左右。

所以你如果要一個完全放鬆、沒有人打擾的旅遊環境，歐洲郵輪絕對是第一選擇(世界晶圓龍頭霸主2014年去加勒比海郵輪，據說接下來要去葡萄牙航線，由此可證^_^)

船上的語言環境？

雖然是歐洲郵輪，但用非常簡單的英文或肢體語言就可以溝通，本書會教你船上必學的單字與句子(見P.42)；不敢開口的話，拿著書指給人看也可以，絕對不用擔心。長工我用國中等級的英文，就可以在歐洲郵輪上四處闖蕩，聰明如你，一定更加沒問題啦！所以不要讓語言扼殺了你對郵輪的憧憬。

有些海外郵輪公司已意識到亞洲顧客語言溝通的需求，所以長工近幾次上船發現，船上大概都有1～3位的中國籍員工，他們都是服務生，在餐廳吧檯點酒或者是點付費飲料時，應該會遇得到他們。

衣服要怎麼帶？

基本上跟陸地上的旅遊完全一樣，帶自己喜歡、覺得舒適的衣服即可。唯一的差別是要帶一套比較正式的服裝，男生就西裝、女生則是正式禮服，因為郵輪上面有一到數次的船長之夜(看郵輪總天數的多寡)。船長之夜每個人都會穿得比較正式；除了船長之夜以外，你不要穿得過分邋遢其實都不傷大雅。

會暈船嗎？

基本上，歐洲的郵輪才是真正的大船啦(真的頗巨大)！乘客跟工作人員加起來，動輒超過5千人，所以郵輪其實非常巨大，一般的風浪根本對它莫可奈何。絕對不是台灣八里的渡船可以比擬的。

如果你真的擔心暈船，暈車藥是你的好朋友。

要辦什麼簽證？

簡單一句話，都不用擔心簽證。欲知詳情，速翻P.98。

哪些對象適合郵輪旅行？
答案是：大家都可以，從1～100歲都適合。

老小皆宜的 郵輪旅行

郵輪旅行是這幾年在台灣才開始有熱度，在國外卻已行之有年。雖然台灣四面環海，但別說郵輪，連遊艇的客層也幾乎付之闕如。幸好以前有麗星郵輪(Star-cruise)，這兩年有公主號郵輪(Princess-cruise)，但不管是哪艘郵輪，幾乎都從基隆港出發，以石垣島或沖繩為停靠點，之後就回基隆，為期3天2夜或4天3夜。較長的行程則是開拔到神戶或福岡，然後再回來基隆港，為期7天6夜左右。

本書介紹的不是上述以台灣為出發點的郵輪，而是以歐洲地中海或北歐峽灣為主的海外郵輪；和台灣出發的郵輪幾乎一樣的花費，但絕對是不一樣的感受喔！另外，郵輪旅行特別受以下幾種人喜愛：

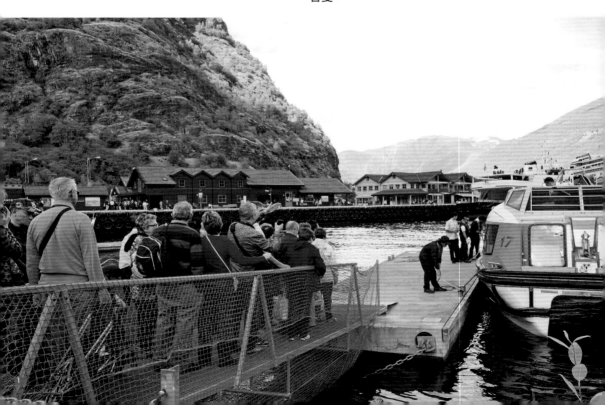

想輕鬆度蜜月的小倆口

　　蜜月旅行要的就是完全放鬆、不用搬行李、不用為行程傷腦筋，最好吃住玩樂全部可以在定點包辦。雖然你會說，郵輪不是一直開來開去嗎？怎麼會是定點呢？但不要忘記了，你的艙房是固定的，你只有白天去不一樣的國度踏青，去吃不一樣的美食，晚上回來梳洗一番，吃正統義式晚宴，接著觀賞媲美百老匯的各種秀，最後回到你熟悉的艙房。你有發現嗎？從頭到尾都沒有「提行李、搬行李」的機會，這不就是最大的好處嗎？

　　而且，郵輪蜜月旅行還滿節省花費。傳統標榜蜜月團（非郵輪）的行程，如果要吃好住好，一個人至少要10萬以上，兩個人就20萬跑不掉了。

　　但郵輪蜜月旅行不需要那麼多費用，而且郵輪公司還可能會給蜜月者額外的優惠：也許是艙房升級，也許是免費的香檳，甚至可能以上皆有。

① 挪威峽灣郵輪的費拉姆(Flam)
② Celebrity郵輪東地中海航程停靠羅馬的頂層甲板
③ 表演大廳一隅
④ 蜜月旅行所贈送的香檳
⑤ Celebrity郵輪贈送蜜月旅行酒精飲料喝到飽

帶長者、小孩
一起旅行

　　所有的郵輪公司不管是Msc、Costa、NCL、Celebrity，乃至於加勒比海郵輪，全部標榜是從1～100歲都能玩的郵輪。最大的好處就是剛剛提過的免搬行李，而且每天都會停靠不同國家的港口，可以玩到很多有趣的經典行程，可以吃到很多不一樣的美食。

　　小孩子（1～15歲）按照不同的年齡分層，郵輪工作人員會幫爸爸媽媽照顧好你的小寶貝（付費與否端看郵輪公司而定），爸爸媽媽就可以輕鬆地享有短暫的二人時光。

　　年輕人從早到晚有各種活動可以參加。白天岸上旅行，晚上有雞尾酒會，深夜還有力氣的話，還有Party可以參加。

　　老年人也有專屬的空間可以慢慢地跳舞、慢慢地喝酒、慢慢地打槌球、慢慢地看夕陽、慢慢地看海！

　　不同的年齡層，郵輪都幫你想好了，這不是最好的祖孫三代旅行嗎？

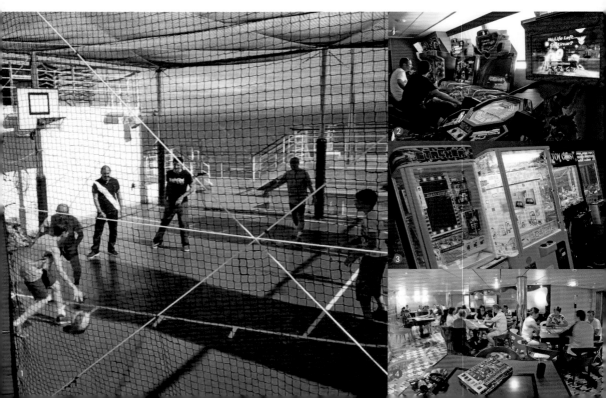

能夠深度休息
與充電

　　在海上，放眼望去是一望無盡的大海，你可以思考的空間也有無限大。重點是，你可以擁有自己的步調，不會有其他人干擾你。思考累了，你可以放鬆一下，去聽一場鋼琴獨奏、看一次震撼的表演、去參觀油畫拍賣會。說不定，這次的郵輪旅行，會讓你重新獲得滿滿的能量，去迎接下一次的挑戰！

❶ Costa郵輪頂層夾板的籃球場
❷ Celebrity郵輪玩樂區的動態摩托車
❸ Celebrity郵輪玩樂區的夾娃娃機
❹ Celebrity郵輪益智遊戲區
❺ Celebrity郵輪油畫拍賣會
❻ 在挪威對著大海沉思
❼ 挪威縮影的老鷹之路(Costa峽灣郵輪)

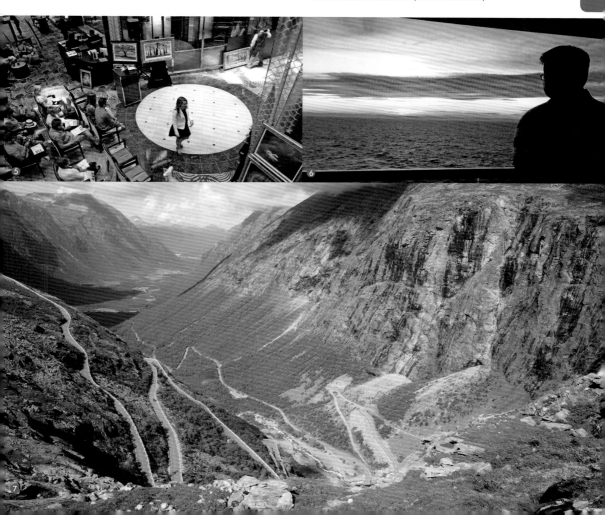

郵輪上的生活究竟是什麼樣呢？

船上生活 鮮體驗

艙房舒適，獨立陽台賞海景

郵輪旅遊常見的天數是8天7夜，扣掉第一天登船、第八天早上離船，郵輪上的時間大概有6個整天，再扣掉岸上觀光以及吃飯、看表演、甲板賞海的時間之後，在艙房裡的時間就占了大半。只要艙房表現得好，整體行程已經成功70％了！

而郵輪的艙房，不管你是內艙還是陽台艙，都有獨立的浴室，不用擔心跟別人共用一間。床可以依照你的指示，事先分成兩張單人床或合併為一張雙人床。陽台艙內有沙發跟茶几，讓你晚上可以舒服地看著電視，喝酒吃小點心。插座也是一應俱全，各種電壓的插頭都有，連獨立的遙控鍵盤都出現了。打開落地窗往外走，接下來整整8天都屬於你的專屬陽台，正式登場！

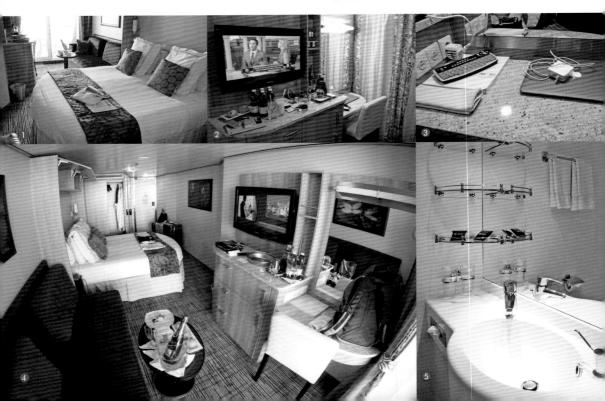

豪華Buffet 隨時等著你

長工我每一次進到艙房時，都會有一股衝動，好想撲倒在床上然後滾啊滾，無奈身體巨大，如果一滾把床弄壞了，還要請服務生來收拾善後，豈不丟臉！

梳洗打理、行李安頓好之後，可以走出艙房，探索這艘郵輪有何新奇之處。長工我是個大吃貨，所以一定會先跑到頂樓甲板的Buffet區來看一下好不好吃。通常Buffet的菜色都很豐盛，讓你看到食物不禁就拿起盤子，而且眨眼間盤子就裝滿了。

所以每次長工上郵輪，時間花最多的就是在頂樓的Buffet區，從早上6點到晚上12點，整整18個小時，頂樓甲板自助餐都無限供應食物，而且不同時段會有不同菜色種類，早餐、上午茶、午餐、下午茶、甜點時刻、晚餐、消夜Pizza，應有盡有。你怎能不愛郵輪Buffet呢？

① Celebrity Aqus-class郵輪陽台艙
② Celebrity Reflection郵輪液晶電視、梳妝台
③ 自己帶去的筆記型電腦
④ Celebrity Aqus-class郵輪艙房全景
⑤ Msc Splendida郵輪浴室一隅
⑥ Celebrity Aqus-class郵輪陽台全景
⑦ 郵輪下午茶
⑧ 消夜時段的義大利麵配料
⑨ 可以帶回房間的消夜和啤酒

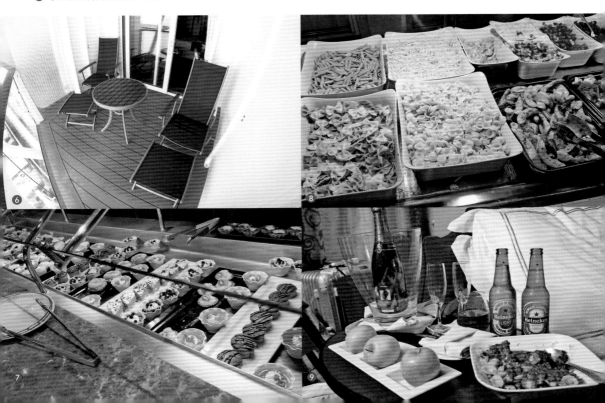

海上度假村，
遊樂設施五花八門

來逛逛其他的設施吧！
每一層甲板都有不一樣的娛樂設施。

甜點吧、免費飲料區

甜點都是免費取用的喔！

游泳池&露天發呆區

最重要的設施，莫過於在頂層甲板的這區，也是每家郵輪兵家必爭之地，有熱狗吧，有草地可以打槌球，也可以躺在躺椅上享受溫暖的地中海陽光。

畫作拍賣會

圖書館

畫廊

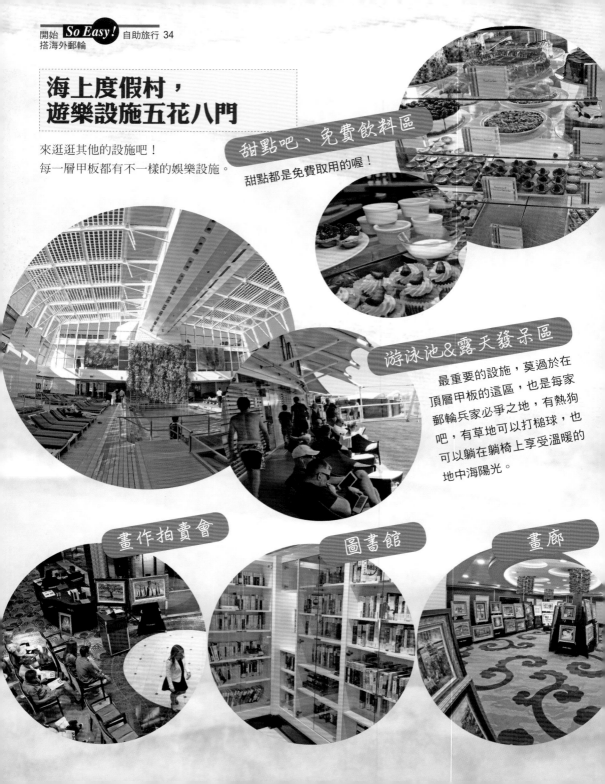

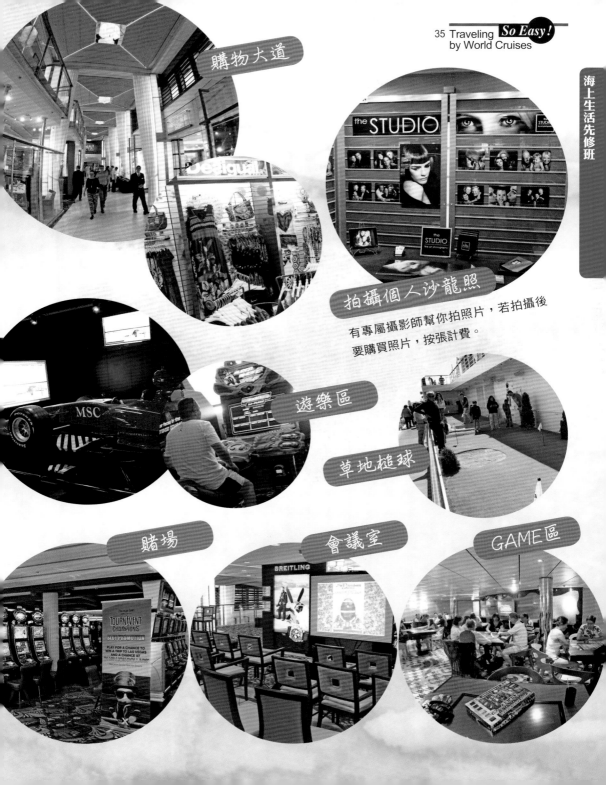

購物大道

拍攝個人沙龍照

有專屬攝影師幫你拍照片，若拍攝後
要購買照片，按張計費。

遊樂區

草地槌球

賭場

會議室

GAME區

船長之夜，
紳士淑女吃晚宴

傍晚，肚子又開始咕嚕咕嚕叫，我們來去吃正式的晚宴吧！

船上的一般晚宴須注意服裝，男生至少要穿長褲、襯衫，女生則是洋裝。服務生會按你們的人數多寡安排適當的座位，入席之後菜單隨之附上英文Menu，沙拉、前菜、湯品、義大利麵、主菜、甜點以及冰淇淋。重點是，一份不夠還可以吃兩份，完全是吃到飽的概念，但你享受到的卻是高級餐廳的服務品質。

如果當天晚上是船長之夜（GALA Night或Formal Night）可就不得了了。因為歐美人士他們極為重視當晚的打扮，明明他白天或午餐的時候穿短袖、短褲、拖鞋，非常休閒；但，同樣一個人，到了在船長之夜，根本是判若兩人，男士一定打扮得西裝筆挺，女士一定是腳踩高跟鞋，並搭配極為賞心悅目的禮服，就像電影007裡的晚宴場景一樣。

所以你要搭郵輪的時候，請至少帶一套正式的衣服，其實不見得是西裝、禮服，穿一件長袍馬掛或旗袍，也能展露出我們東方人的特殊風情啊！（但我沒有說你要打扮得像皇帝一樣好嗎XD）

海上生活先修班

郵輪玩家諮詢室

船長之夜小提醒

服裝：船長之夜跟平常日的晚宴差別，只在於衣服的穿著風格，前者007級的正式，後者一般的正式服裝即可。

菜色：與平常晚宴大同小異，少數的郵輪公司會在船長之夜提供較豐盛的食材，比如龍蝦。

晚宴時段挑選祕訣：在訂房時就會請你勾選晚餐時間，只有兩個時段，第一場(Main/First Dinner)約在19:00前後；第二場(Second Dinner)約在21:00左右。但如果你訂的是內艙，或是一般比較低價的艙房，可能就沒辦法自己選擇晚餐時間。不過別擔心，你可以在第一晚吃飯時，跟服務生討論看看另一場是否還有空位，說不定就可以換時段了。

長工我是偏好第一場，因為19:00吃完飯後，可以看21:00的秀，看完大概22:00，又可以去頂樓甲板吃消夜Buffet，吃完回艙房剛好看日落(歐洲夏天的日落通常在晚上10點之後才出現)。這樣安排超棒的，不是嗎？

❶ Costa郵輪服務生群
❷ Costa郵輪晚宴大廳
❸ 晚宴沙拉
❹ 晚宴麵包
❺ Celebrity Reflection郵輪的晚宴大廳
❻ 晚宴主菜之牛排
❼ 晚宴主菜之豬排
❽ 晚宴義大利麵
❾ 晚宴甜點

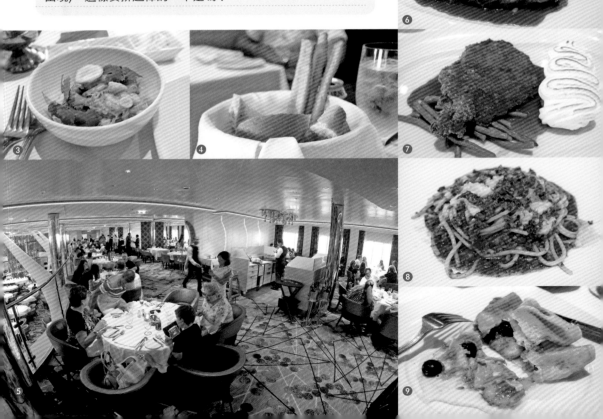

海上生活先修班

劇院大廳夜夜笙歌，飯後觀賞歌舞秀

每天晚上劇院大廳的表演都不相同，歌曲演唱、魔術、鋼琴獨奏、歌舞秀都有，當然，一定少不了船長率領船上各部門的大頭目來跟大家見面。你可以在觀賞表演的時候，點一杯Cocktail，享受片刻的奢華時光。

❶ Celebrity郵輪上的鋼琴獨奏
❷ Msc Splendida郵輪上的歌舞秀
❸ Celebrity Reflection郵輪上媲美紅磨坊的歌舞秀
❹ ❺ Celebrity Reflection郵輪的船長跟大家相見歡
❻ Msc Splendida郵輪上的表演，是長工心中第一名的表演

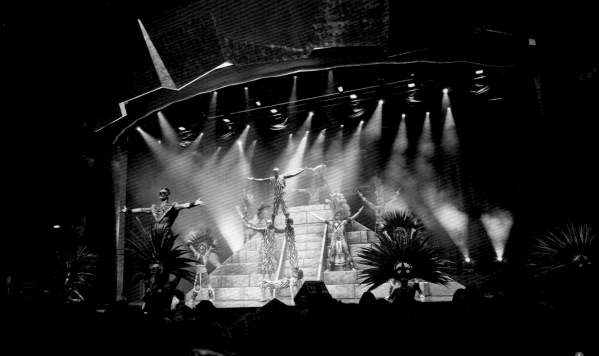

一些重要的單字和船上守則，
你一定要注意。

不可不知的
郵輪二三事

郵輪玩家諮詢室

習慣大不同

外國人不習慣主動關電梯門

外國人不像東方社會這樣生活緊促，長工每一次坐電梯都會發現，明明每個人都已經在電梯裡就定位了，但是電梯門口旁的外國人都不會按關門鍵，而是等電梯自動關上，屢試不爽。所以如果你很急著去某個樓層，可以直接站在電梯門旁，「貼心」地按下開門跟關門鍵。

外國人衣著早晚不一樣

平常晚餐就已經穿得像是要去五星級飯店一樣，船長之夜更厲害，變成007之夜囉！但中午明明穿著短褲、涼鞋，超休閒。

郵輪禮儀

耐心排隊

我們東方社會也會排隊，但往往僅限於大城市或是特殊場合。而外國人不管是正式還一般場合、排自助餐或任何隊伍都很整齊，而且完全沒有急不可耐的感覺，這一點我們要多學學。

陽台窗上不要餵海鷗

各郵輪公司明文禁止。

禁止堆放物品在陽台

航程中郵輪公司都會找時間清洗陽台，你的東西如果放在陽台上，清掃人員會很困擾。

禁止大聲喧嘩

其實不止我們東方社會可能會犯這個錯誤，外國人（尤其是年輕人）有的在深夜會大聲喧嘩，因為他們剛剛參加完Party，或者是剛喝完酒，很High！

適當的小費

尤其是自己的房務人員（一天至少會收拾艙房2次）。如果想感謝他們的付出，可以將小費放在枕頭上。（給多少小費詳見P.48）

請在非禁菸區抽菸

非禁菸區通常都在甲板的最頭或最尾端，其他都是禁菸區。尤其室內一定都是禁菸區。

船上的語言交流

■如果服務生問你從哪裡來的時候，你可以說「From Taiwan」。

■如果服務生講的話你聽不懂，你可以說「Please say again」。

■如果服務生再講一次你還是聽不懂，你可以說「Sorry, I don't understand」，通常服務生就會換更簡單的說法與你溝通。

　　這個方法也可以使用在外國船客上，他們都以為來搭郵輪的東方人英文很強，殊不知長工我根本英文超弱，雖然當年大學聯考英文考了七十幾分（當年高標才50，我根本就很強XD），但是離開學校沒有常用英文，早就忘了。所以外國船客找我聊天的時候，我根本聽不懂，只能說Oh、Oh、Yes、Yes；相信我，不到30秒他們發現你的英文其實不是很好，就會聊些輕鬆的話題，不會給你壓力了。

郵輪玩家諮詢室

英文不好怎麼跟服務生溝通？

　　大家都覺得搭國外郵輪，英文能力是絕對重要的，但這幾年搭下來的經驗，其實長工我覺得語言反而不是那麼重要。你從頭到尾只要微笑，說一句Yes、OK，其實他們都知道什麼意思。不過，如果英文略通或是可以聽懂百分之六、七十的話，會更加融入他們的生活之中。

如何招喚服務生？

　　這個問題根本不需要擔心，在郵輪上，只有你的艙房裡才沒有服務生；出了艙房，服務生、工作人員隨處可見。有問題的話，我們只要點頭示意，跟服務生的眼神對上，或者舉手揮兩下，他們就會來找你囉！記得，如果覺得這個工作人員服務得不錯，請不吝給他／她小費，金額不拘。精明的服務生在這個航次裡，只要看到你，都會跟你Say Hello，而且會更主動的服務喔！(小費給多少，見P.48)

重要的常用單字

Breakfast
早餐

通常是在頂樓甲板的Buffet餐廳。

Lunch
午餐

也在頂樓甲板的Buffet餐廳(不過很少用到這個字,因為中午應該都已經去岸上玩了,大概只有公海日會用到)。

Dinner
晚餐

大部分都是在低樓層甲板。當然,如果你不喜歡那麼拘束,還是可以到頂樓甲板的Buffet餐廳吃晚餐的。(偷偷跟你講,晚餐不管是頂樓Buffet或是樓下的晚宴,菜色幾乎是一樣的)

am / pm
上午 / 下午

看每天郵輪日報時要特別注意,不小心看錯的話,就會錯過你想要參加的活動。

Arrival Time
抵達時間

抵達下個港口的時間。

Departure Time
出發時間

離開港口的時間。

All on Board
最晚登船時間

千萬要注意這個時間。假設當天的All on Board是17:00,17:00之後就會關艙門,不能再登船,所以盡量在16:00前回到郵輪上,以免有突發狀況導致你沒辦法趕上All on Board的時間。

Last Tender
接駁小艇最後發船時間

這個單字跟All on Board一樣重要,因為一定會用到。Tender是接駁小艇,意思就是郵輪停靠在外海,郵輪到陸地之間是由接駁小艇來回運送。如果你沒有趕上接駁小艇,就等於來不及登船了,你要自己想辦法到下一個港口去跟郵輪會合。所以,請務必在接駁小艇最後發船時間抵達港口,拜託!

Deck
甲板

郵輪的樓層不是Floor,而是Deck(甲板)。不管電視上、廣播,還是郵輪日報裡都是用Deck來表示樓層。3樓的餐廳,就是Deck 3 Restaurant;15樓游泳池就是Deck 15 Swimming Pool,以此類推。

英文菜單關鍵字

海上生活先修班

請大家不要緊張,看不懂菜單沒關係,你只要看懂關鍵字即可。不過,在使用「關鍵字搜尋法」之前,請務必先問服務生有沒有中文菜單(Any Chinese Menu?),如果沒有中文菜單,那就只好用我們的關鍵字搜尋法,選自己喜歡的主菜就好。至於料理的方法是烤的?燉的?看得霧煞煞?沒關係,這也是品嘗異國料理的樂趣。如果真的不喜歡今晚點的菜,你可以跟服務生再借一次菜單,默默地把這道菜的英文記起來,明天就不要點啦!或是把英文菜單拍照下來,有空好好上網查一下單字,就能點到你喜歡的菜色啦!

Pork 豬肉	**Beef** 牛肉	**Fish** 魚
Chicken 雞	**Duck** 鴨	**Salmon** 鮭魚 國外有很多的菜是以鮭魚入菜的
Rice 燉飯	**Salad** 沙拉	**Soup** 湯
Drink 飲料	**Wine、Beer** 酒	**Coffee** 咖啡
Vegetable 蔬菜或蔬食	**Cake** 蛋糕	**Ice Cream** 冰淇淋
Water 水	**One、Two、Three** 一份、二份、三份	**Free** 免費

郵輪日報怎麼看

你在船上每天要幹嘛、幾點吃早餐午餐晚餐、幾點下船觀光、幾點的時候會靠岸、什麼時候會離岸、今天是不是船長之夜？全部都要靠郵輪日報！郵輪日報通常是一張A4大小雙面對折的紙，裡面會再夾一張廣告（吸引你在船上消費），和岸上觀光的特惠資訊。

這份郵輪日報超重要！如果忘記看，你根本就是瞎子摸象，什麼時候到哪個甲板參加什麼活動，根本都未知啊！但是我們英文不是那麼好，無法每個字都看得懂，怎麼辦？沒關係，只要看懂以下幾項重要資訊就可以了！

郵輪玩家諮詢室

郵輪日報哪裡拿？

每天晚上在艙房裡都會收到隔天的郵輪日報，如果不夠或弄丟了，你還可以到Deck3或Deck4的「Reservation」或是報名岸上觀光處(Deck3或Deck4)索取。通常有英、法、義大利文的版本。

郵輪日報有中文版嗎？

幾次玩下來的經驗，唯一有中文郵輪日報的就只有Msc，連比較高檔的Celebrity郵輪也沒有。這其實各有優缺點，好處是中文版我們都看得懂，但另一方面，郵輪上有中文的郵輪日報，表示已有不少的華人搭乘這系列的郵輪，對於想體驗濃厚西方味、避開熟悉的東方口音的人而言，可能會有點失望。

首頁

各家郵輪公司的郵輪日報首頁大同小異，每日的停靠岸、離岸時間、接駁小艇時間都須特別留意！

Celebrity郵輪

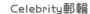

Msc郵輪

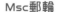

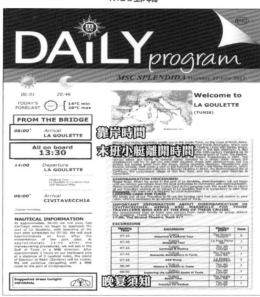

Costa郵輪

1. 靠岸時間／2. 末班小艇離開時間

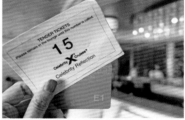

1. 郵輪岸上觀光團集合時間／2. 團次編號／3. 集合時間／4. 集合地點

用餐資訊

郵輪日報會說明各時段的用餐地點。

Celebrity郵輪

Msc郵輪

Costa郵輪

今日優惠資訊

　　每天的優惠券均大同小異，不外乎誘惑你買付費飲品、玩付費的遊樂設施（F1賽車體驗）、推薦岸上觀光行程、美髮美容院（船長之夜那一天可能需要）及特色餐廳。Costa郵輪的優惠資訊很貼心，直接有表格可以填喔（無所不用其極地想把你的錢挖出來，哈哈）。

Msc郵輪　　　　　Costa郵輪

今日活動列表

　　從早上6點開始到半夜12點，每小時在各個甲板都有不同的活動。各式的船上活動讓你免費參加，就是要逼你離開床鋪、離開艙房啦！不怕你玩，只怕你分身乏術！

Celebrity郵輪

Msc郵輪　　　　Costa郵輪

一些重要的單字和船上守則，
你一定要注意。

郵輪的消費
與購物

額外付費的項目

接下來我們介紹需要額外付費、不包含在船費裡的項目。郵輪上都是用船卡交易，服務生用船卡嗶一聲就完成消費紀錄，航程結束前一天晚上再用信用卡/現金到Deck3或Deck4的Reservation結總帳即可(見P.143)。

長工我覺得久久來玩一次郵輪，可以對自己好些，像飲料喝到飽套裝就是一個很不錯的選項。

額外付費的項目，大致上可以分成以下幾個項目，詳細說明見下一頁。

郵輪行程免費、額外收費一覽表

消費地點	消費項目		收費標準
郵輪上的消費	艙房住宿		免費
	頂樓甲板自助餐		
	正式晚宴		
	所有的葡萄酒、雞尾酒、調酒、現榨果汁、汽水，以及艙房內所有的飲料		郵輪公司額外收費
	小費		
	特色餐廳		
	相片		
	紀念品		
	Spa、健身教練		
	賭場		
岸上觀光的消費	訂郵輪公司規畫的岸上觀光團 (總價最高，但沒煩惱)	行程、交通	郵輪公司額外收費
		餐飲(見Tour說明)	已包含在行程中或需自理(視行程而定)
		紀念品	自費
	自己訂的岸上觀光團 (總價次之，長工最推薦)	行程、交通	自費
		餐飲	自費
		紀念品	自費
	自己徒步、坐公車 (總價最低，但要做足功課)	行程、交通	自費
		餐飲	自費
		紀念品	自費

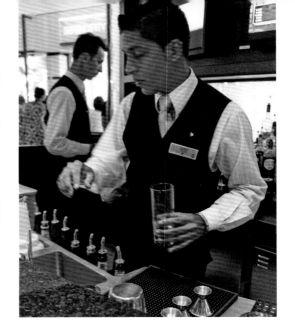

岸上旅遊觀光及當地交通費

　　這一項是可大可小的費用。如果你要省錢，你可以下船後全程徒步，連公車錢都不花，這樣花費金額會達到最小值。但是不建議這樣做，畢竟都已經去歐洲了，犒賞自己一下其實也滿不錯的。有關岸上觀光費用的比較見P.123。

小費

　　小費（Tips/Gratuitues）是最大宗的船上費用。什麼都可以省，就只有小費省不了。搭了幾次郵輪之後，長工發現，小費其實就是部分的船費。小費可分以下兩種。

郵 輪 玩 家 諮 詢 室

例行的每日小費

　　小費的多寡其實大同小異，大部分都是每人每夜12美金左右，以8天7夜的航程來說，所應付的小費總額就是12美金X7夜=84美金(每人)，一個艙房就是2人X84美金=168美金(以雙人房來舉例)，換算成台幣等於5,000元左右。說多不多，但如果天數一拉長，小費總額其實也不少。

　　不過，如果認真比較平價郵輪和高級郵輪所付出的總額時，其實差不了多少。因為平價郵輪付出的郵輪總費用是較低船費+小費，而高級郵輪是較高船費但小費內含。所以長工後來在判斷郵輪總費用的時候，我會把平價郵輪的小費總額、高級郵輪是否內含小費一起考慮進去，因為這樣才是真正的船費總支出。

郵輪公司	一日小費
Carnival Cruise	12美金
Celebrity Cruise	12美金
Costa Cruise	11美金
Holland America Cruise	11.5美金
Msc Cruise	12美金
Norwegian Cruise	13.95美金
Princess Cruise	11.5美金
P&O	5英鎊
Royal Caribbean Cruise	12美金

※ 資料時有異動，請以官方公布的最新資料為主

給服務生的小費

　　根據在船上跟服務生聊天的經驗發現，郵輪公司所收的小費往往沒有真的給服務生，服務生實拿的小費是幫客人點付費酒精飲料時，郵輪公司才會撥1%左右給服務生。所以長工會在每天早上離開艙房、準備要去岸上玩的時候，會把小費放在枕頭上，或給幫忙搬行李的服務生，當作感謝(金額隨意，通常長工都是放1歐／天)。所以如果你覺得這一個服務生的服務還不錯，不妨用小費給予鼓勵。

海上生活先修班

賭場費用

這是最有可能讓你破費的場所。賭場通常都有二十一點、百家樂，還有拉霸機。通常每注最小以5美金起跳，最高我曾經看過50美金/注，重點是竟然也有人在玩！真是所謂的一擲千金。

有些郵輪的賭場會禁菸，但有些郵輪則開放抽菸，而且賭場的位置都會設在前往劇院大廳的必經之路上，目的是爲了吸引你來玩玩看，但對菸味過敏的小孩子就不大適合。

Spa健身教練

每個郵輪都有獨立的運動區，而且會有專業的健身教練。健身教練有分免費跟付費的服務，免

費的通常都是拉筋、簡單瑜珈舒展，付費就以一對一的諮詢居多。其實我很納悶，如果有健身需求，在平日做就好了，爲什麼在郵輪上面要花更多的錢來請教練？（難道是一個有錢沒地方花的概念嗎XD）

特色餐廳

大部分的郵輪只有頂層甲板的Buffet和低層甲板的正式晚宴廳是免費的，其他的特色餐廳是要付費的，菜單上都標有價錢，一客至少15歐元起跳。這種餐廳就是裝潢更高級、服務更細緻，餐點的選擇更豪華，當然也就必須額外付費囉！

Celebrity郵輪的特色餐廳「Blu」

飲料費

簡單來說,在頂層甲板Buffet區的自取咖啡、茶包和水都是免費的。但舉凡服務生幫你點的飲料,哪怕是水,也是一整瓶的礦泉水,所以都要額外付費。包括艙房裡的瓶裝水也要額外付費,所以如果你看到艙房裡有瓶裝水,不要一高興就咕嚕咕嚕地喝下去,因為你會發現,隔天帳單會出現一筆消費記錄,可能是5歐元或者更多。所以在郵輪上喝飲料其實是一筆大支出。想節省的話,喝自助吧檯的水就好。

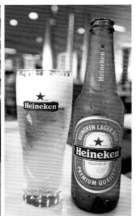

Costa郵輪飲料套裝:酒精飲料喝到飽

Celebrity郵輪飲料套裝:海尼根啤酒喝到飽

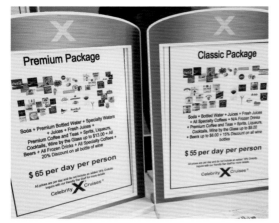

郵輪飲料套裝介紹

郵 輪 玩 家 諮 詢 室

如何確認酒水需付費?

最簡單的方法就是點飲料時先問服務生:「Free?」這樣最保險。而且付費的飲料在點完之後,服務生會跟你拿船卡,把費用加進你的船費總帳上。

想無限暢飲怎麼辦?

你可以購買飲料套裝(Drink Package),就是花一個固定費用,飲料喝到飽,不限杯數。

如果你覺得既然來玩了,讓自己放鬆享受也不為過,那不妨可以考慮飲料套裝。各家郵輪都有飲料套裝,內含碳酸飲料跟一般的酒精飲料。有些是單日計費,有些是整個航程一口價。大部分都是一天50美金上下,如果你是8天7夜的航程,總計費用就是50美金×7夜=350美金,而且住在同個艙房的人都必須買相同的套裝,兩人房的話,就是350美金X2人=700美金。

這個價錢看似滿貴的,但等你看到郵輪上飲料的價錢,可能就會覺得很超值。因為在郵輪上,最常見的可口可樂一杯5歐元或5美金起跳;如果是含酒精飲料(雞尾酒、啤酒等)約7歐元或7美金起跳。如果你很會喝,一天喝10杯以上輕而易舉的話,那麼套裝飲料就是個划算的選擇。

所以飲料的部分端看個人選擇,如果你想節儉度日,那就勤勞點,到自助吧檯喝水。但如果愛喝飲料,那就在第一天登船時直接買個飲料套裝,喝個暢快。

Costa郵輪飲料套裝:無酒精雞尾酒(Non-alcohol)喝到飽

海上生活先修班

購買相片

郵輪上各個角落、各種時間，包含下船港口旁都有攝影師主動幫你拍照，拍照服務是免費的，你可以在隔天到相片區的甲板看照片洗出來的樣子，如果很滿意，不妨直接購買。但是價錢不便宜，單張照片大概是30美金，買的張數越多單價越便宜，但總價還是很高，請慎重考慮。

Costa郵輪的攝影師幫小孩拍照

Celebrity郵輪的照片展示區

相簿製作

購買紀念品

每個郵輪上都有購物大街，裡面的物品大多以服裝、菸酒、郵輪的相關產品，還有當地的小飾品居多。

Celebrity郵輪的購物大道上，專門賣郵輪相關產品的店家

挪威峽灣郵輪上也應景的販賣北歐獨特的小精靈公仔

終日開放的畫廊，讓遊客可以欣賞也可以物色喜歡的畫作

> 記得，在郵輪上網真的非常貴，
> 萬不得已，請不要輕易嘗試。

通訊方式與緊急應變

如何使用網路？

船上當然可以上網，但是上網費用非常貴。原則上各家的網路費用大同小異，基本上都是以分計價，1分鐘8美金左右（價錢很貴吧！1分鐘的費用將近台幣250元），但購買的分鐘數越多則越便宜。

每家的方案不大一樣，有些是以30分鐘爲一個套裝。你可以去詢問處（Reservation）購買，買完

後你就會有一組帳號密碼，用你的手機／平板／電腦在登入Wi-Fi時輸入帳密，即可上網。

記得，在郵輪上網眞的是非常貴，萬不得已，請不要輕易嘗試。長工的郵輪上網經驗：fatfatworker.com/cruisewifi

如何打電話？

基本上在郵輪使用電話是一個大問題，那在茫茫大海中要如何跟岸上取得聯絡呢？答案是：用衛星電話或網路電話。

■ 方法1：使用衛星電話

既然是衛星電話，可想而知需要付昂貴的費用。每家郵輪公司都有國外的付費電話號碼（通常是美國付費電話），如果你的家人想跟船上的你聯絡的話，方法如下：

(1) 打付費電話的號碼之後，跟郵輪公司說你的郵輪名稱和艙房號碼。

(2) 郵輪公司會用最快的時間，用衛星電話跟郵輪取得聯絡，然後再接通到你的艙房。

(3) 如果一切順利，家人就可以跟你通話了。

郵輪玩家諮詢室

有便宜的上網方式嗎？

長工我比較建議的方式是，可以去辦歐洲各國通用的Wi-Fi分享器。

郵輪幾乎每天都靠岸，你可以在靠岸之後、岸上觀光時任意地使用網路，跟外界取得聯絡、看看新聞、看看股價指數、看看臉書、打打卡……

上郵輪後，Wi-Fi分享器離岸上的基地台太遠、收不到訊號之後，那就不要上網了，好好地享受船上的設施與活動吧！

海上生活先修班

■ 方法2：使用Skype

衛星電話的代價，是1分鐘8塊美金起跳，從電話接通的那一刻開始計算。我是覺得這樣有夠貴，所以長工建議申請一個Skype帳號（應該大家都有了吧），這樣就可以用上網的方式，使用Skype打網路電話或傳簡訊（雖然還是要負擔船上的網路費用，但至少比衛星電話來得便宜多了）。

記得，郵輪上沒有公共電話這種東西。其實我們可以利用每天的上岸時間打電話；如果真的需要在郵輪上打電話，可以跟你的房務員或工作人員講，他們會安排你用衛星電話對外聯絡。

緊急求助電話

國內免付費「旅外國人緊急服務專線」
☎ 0800-085-095
　自國外撥打回國須自付國際電話費用，撥打方式為：(當地國國際電話冠碼)+886-800-085-095

旅外國人急難救助全球免付費專線電話
☎ 800-0885-0885(可用當地申請的行動電話門號、公共電話或市話撥打)
☎ 北美：011-800-0885-0885
☎ 歐洲：00-800-0885-0885

護照遺失怎麼辦？

請郵輪工作人員協助補辦護照，需備的證件請見外交部領事事務局網站：www.boca.gov.tw（點選「國人護照遺失專區」）。

生病怎麼辦？

別擔心，郵輪上面都會有醫生。但是郵輪上的醫生只能治小病，開感冒、頭痛、流鼻水之類的藥，連牙醫的相關設備都沒有了。所以如果遇到突然的牙痛、拔牙或者是更複雜的病痛，郵輪的工作人員就會跟岸上聯絡，用直升機把你從海上送回陸地上接受治療，當然，如果你沒有參加郵輪保險（見P.107），這樣的費用就是7位數台幣起跳了。如果是船上就診的話，記得跟郵輪上的醫生索取相關的費用單據，以便回國時請領醫療保險給付。

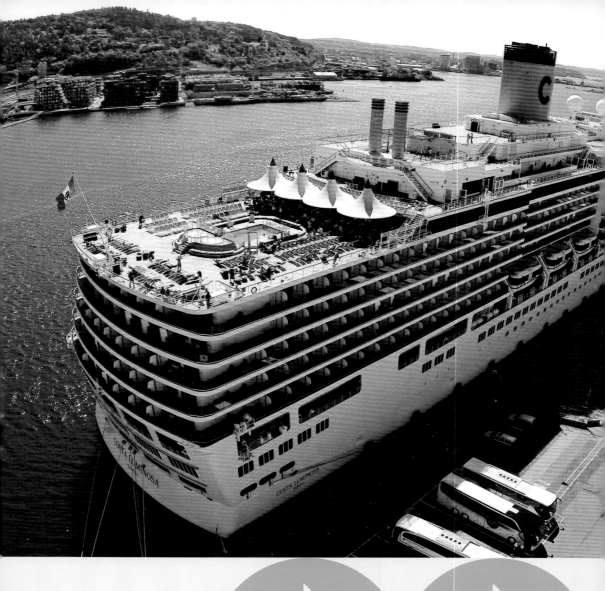

開始搭
海外郵輪
自助旅行

Step 1
挑選喜歡的
郵輪航線
P.56

Step 2
選擇郵輪類型
& 公司
P.68

Chapter 3

第一次訂郵輪就上手

自己動手打造夢想中的郵輪行程,既簡單又省錢。浪漫歐洲、壯麗的挪威峽灣、熱門的加勒比海與地中海、新興亞洲航線等,任你來挑選,甚至還可以環遊世界喔!我們將一步步教你實現郵輪夢!

Step 3
選擇住宿艙房
P.76

Step 4
郵輪自助客的
省錢撇步
P.80

Step 5
教你上網訂郵輪
P.82

挑選喜歡的郵輪航線

航線遍布五大洲，世界任我行。

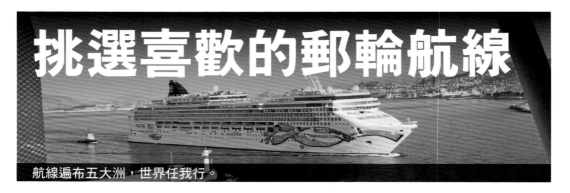

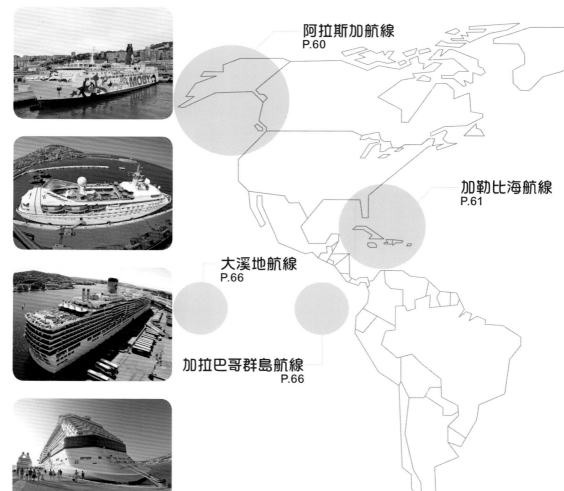

阿拉斯加航線
P.60

加勒比海航線
P.61

大溪地航線
P.66

加拉巴哥群島航線
P.66

短 天期的郵輪大約都是在地中海、阿拉斯加、北歐，或者是加勒比海。其中最熱門的地方就是夏季的地中海(包含東、西地中海)以及美國的阿拉斯加。

航線	特色	適合季節	適合天數	台幣預算(內艙／陽台艙)
北歐航線	欣賞挪威壯麗峽灣、感受聖彼得堡的神聖	5～8月	10～14天	70,000／90,000左右
阿拉斯加航線	看冰河為主、峽灣為輔	5～8月	9天	55,000／65,000左右
加勒比海航線	年輕人玩樂的首選	1～12月	9天	55,000／65,000左右
地中海航線	看遍地中海大小城市的經典郵輪行程	4～9月	9～16天	50,000／65,000左右
亞洲航線	新興航線	5～10月	6～7天	35,000／50,000左右
大溪地航線	世界排名第一的夢幻海島選擇	1～12月	9～12天	110,000／160,000左右
加拉巴哥群島航線	獨一無二的生態物種只有這裡才看得到	10～3月	9天	180,000／1,240,000左右
環遊世界航線	郵輪玩家的夢想，一網把世界打盡	1～12月	90～180天	600,000／1,800,000左右

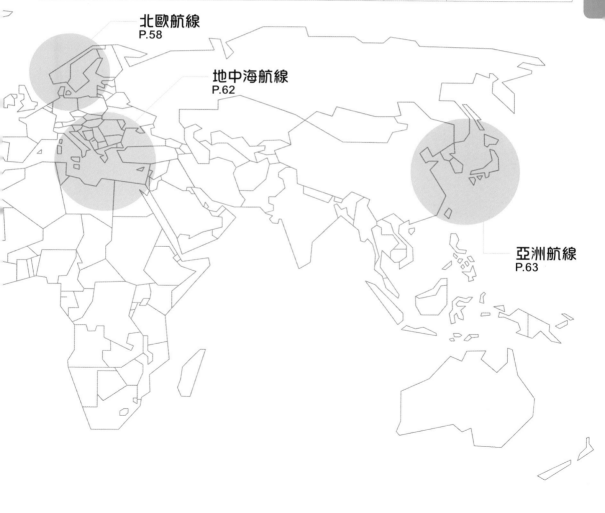

北歐航線
P.58

地中海航線
P.62

亞洲航線
P.63

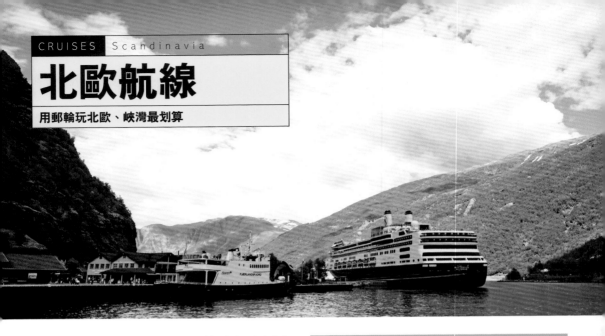

北歐航線

用郵輪玩北歐、峽灣最划算

用郵輪來玩北歐是絕對超值的玩法。因為去北歐玩，住宿費超貴，吃東西的費用更貴。麥當勞的大漢堡套餐在挪威要價4百多塊台幣，北歐物價至少是台灣的4倍以上。而參加北歐郵輪(不管是往東或往西)吃住都包含在船上，相對是非常經濟實惠。

北歐郵輪航線又可以分成兩大類，以哥本哈根(Copenhagen)作分界點。

⁉️ 適宜季節

一般而言，郵輪跟氣候有巨大的關係。以北歐來說，大抵就是從5月初到8月底才是適合北歐郵輪航行的時間。胖胖長工曾經在6月底參加挪威峽灣的郵輪，連白天都要穿個外套，更何況是晚上，更冷了。到了9月，北歐航線的航次瞬間消失了一大半，就是因為太冷了啊！

北歐航線特色

▋ 哥本哈根往東

從哥本哈根(Copenhagen)往東邊走，主要是以俄羅斯聖彼得堡(ST. Peterburg, Russia)為主的行程。途中經過塔林(Tallinn)、德國柏林(Berlin)的港口瓦爾內明德(Warnemunde)，有些航次還會經過瑞典(Stockholm)首都斯德哥爾摩(Stockholm)，或挪威(Norway)的奧斯陸(Oslo)。

不過不管中間會靠哪些點，俄羅斯聖彼得堡一定是主要的停靠港口。也因為聖彼得堡是最主要的停靠點，停靠時間越久表示郵輪的等級越高。最一般的是當天往返(大約只有6小時，例如Msc、Costa)；最常見的是2天1夜(第一天早上靠岸，第二天傍晚離岸，例如Celebrity、Princess)。

▋ 哥本哈根往西

冰河、峽灣、極圈：此航線是哥本哈根往西邊走，主要就是傳統的挪威峽灣之旅。在這個航次裡會看到大大小小的冰河峽灣，跟主要的挪威都市。如果碰巧在夏至前後參加這個航次，郵輪

第一次訂郵輪就上手

會往北極圈裡面走。你可以看到真正的日不落景色，24小時都是白天，沒有日落。

　　雖然北美的阿拉斯加也有峽灣，但還是以北歐的挪威最具可看性，因為全世界排行前三名的峽灣都在挪威，而挪威峽灣到了夏天郵輪又可以方便進入。如果對挪威峽灣有憧憬，請拜託參加郵輪行程，因為參加陸地旅行社行程的話，未必能盡睹峽灣風貌。

郵 輪 玩 家 諮 詢 室

聖彼得堡靠岸幾天比較好？

　　胖胖長工覺得最好的是3天2夜(第一天早上靠岸，第三天傍晚離岸，例如Celebrity、Princess的極少數航次，或是更高等級的真正5星級郵輪Silversea、Crystal、Regent、Seabourn)。

　　靠岸3天的聖彼得堡(ST. Peterburg)你可以玩比較完整的俄羅斯，包含了第一、三天的聖彼得堡以及第二天的莫斯科(Moscow)。其他靠岸1天或2天的航次就沒有辦法前往莫斯科，甚為可惜。

哥本哈根往東 / 往西航線圖

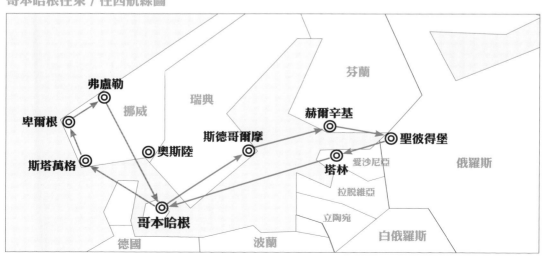

弗盧勒
挪威　　瑞典
卑爾根
芬蘭
赫爾辛基
斯德哥爾摩　聖彼得堡
奧斯陸
斯塔萬格
塔林　愛沙尼亞　俄羅斯
拉脫維亞
哥本哈根
立陶宛
德國　波蘭　白俄羅斯

CRUISES Alaska

阿拉斯加航線

夏季北美的冰雪奇緣

阿拉斯加冰河航程是北美夏季最主要的航線。主要為8天7夜的航次，以Celebrity、Princess、Holland這3家為主要的郵輪公司，分為北上、南下兩大類。南邊的點就是溫哥華（Vancouver），北邊的點則為安哥拉治（Anchorage）。北上就是從溫哥華到安哥拉治，中間會停靠3個小城鎮，另外3天就是公海日，看冰河為主。

雖然此航線郵輪靠岸只有3天，不過阿拉斯加航線競爭非常激烈，一有不慎很容易被淘汰，所以從「演化」角度來看，能在這個航線裡生存下來的郵輪公司，其實真的就有兩把刷子！（以前是Princess、Holland獨大，現在Celebrity已經迎頭趕上，甚至有超前的趨勢）

阿拉斯加航線圖

阿拉斯加航線特色

阿拉斯加的重頭戲也是峽灣，但與挪威峽灣不同的是，阿拉斯加就算在夏天仍有冰河景觀，此為挪威峽灣所不及的。

郵輪玩家諮詢室

阿拉斯加郵輪行程建議

通常安排阿拉斯加郵輪時，胖胖長工會建議8天7夜的郵輪行程之外，再搭配深入的阿拉斯加內陸行程，比如說育空地區(Yukon)、觀光火車等。也就是說如果時間許可，可以安排郵輪旅行+陸地旅程，這樣可以把阿拉斯加一網打盡。

⁉️ 適宜季節

夏季。只有夏天才有航線，過了8、9月後此航線就停了，因為太冷了，沒有人要去啊！暑假的溫度平均只有攝氏12度，尚且都要穿冬天羽絨衣，更何況是深秋及冬天。

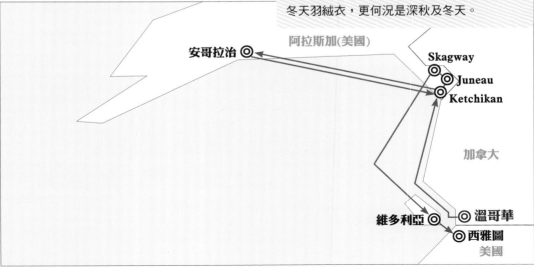

CRUISES　Caribbean Sea
加勒比海航線
墨西哥、中美洲的神祕熱帶風情

加勒比海航線是全世界有名的玩樂航線。幾乎所有最新、最大、最豪華的郵輪首航一定是在加勒比海航線，而且船上樂子非常多。

但也正因為是熱門航線，所以不管什麼超新、超大的郵輪，船費也是異常地便宜（競爭超激烈啊）！到底多便宜？大概8天7夜的陽台艙船費，不到台幣25,000元/人。有時不禁想，為什麼我們不是住在邁阿密啊？（邁阿密為加勒比海航線的主要出發港）

阿拉斯加航線特色

加勒比海航線雖然超值，但和阿拉斯加一樣，靠岸點只有2、3個而已，岸上觀光不是這條航線的主要特色，因為加勒比海航線就是要玩郵輪上的設施喔！

加勒比海航線最著名的郵輪公司是皇家加勒比郵輪（Royal Caribbean），它的強項就是玩、玩、玩，還是玩！攀岩、滑水道、冰宮、摩天輪都是皇家加勒比郵輪首創。所以，如果你喜歡多點式的岸上旅遊，長工就不那麼建議你玩加勒比海、阿拉斯加。

⁉️ 適宜季節

加勒比海航線沒有時間限制，一年四季都可以玩。

加勒比海航線圖

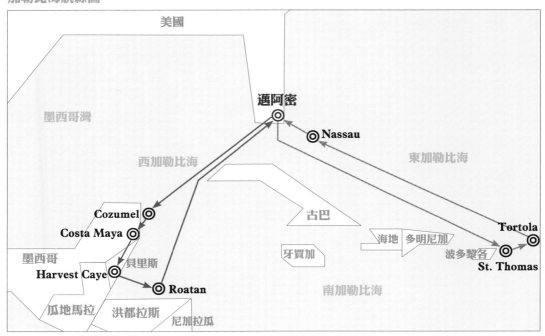

地中海航線

浪漫的古文明風情

地中海是全世界最熱門的航線，和加勒比海不分軒輊。更不一樣的是，地中海可以停靠的港口有夠多，大的如巴塞隆納（Barcelona）、羅馬（Roma）、威尼斯（Venice），小的如巴林（Bari）、西西里島的墨西拿（Messina）任君挑選。一般以義大利做分界點，分為東地中海航線跟西地中海航線。

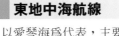

地中海航線特色

東地中海航線

以愛琴海為代表，主要觀光國家為希臘、土耳其。古希臘聖地雅典衛城（Acropolis of Athens）、位於歐亞交界處融合古典和現代的伊斯坦堡（Istanbul），在東地中海航程裡可輕鬆一網打盡。而且愛琴海上散落著很多希臘著名的島嶼，傳統的陸地旅行若想去聖多里尼（Santorini）、米克諾斯（Mykonos）這些小島，就必須搭小船、花不算短的時間來做跳島旅行，而郵輪卻可以輕輕鬆鬆抵達。

東地中海航線的上船點，以羅馬的奇維塔韋基亞港（Civitavecchia），跟土耳其的伊斯坦堡（Istanbul）為最大宗。其他還有威尼斯（Venice）、雅典的比雷埃夫斯港（Piraeus）等可選擇。

地中海航線圖

西地中海航線

西地中海以巴塞隆納（Barcelona）跟羅馬的奇維塔韋基亞港（Civitavecchia）爲主要的港口。如果以羅馬爲上船點，你可以先提早到羅馬玩3、4天。如果以巴塞隆納爲上船點，則可以來個巴塞隆納高第的藝術之旅。

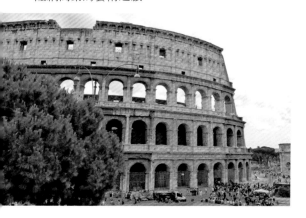

郵輪玩家諮詢室

巴塞隆納是登船點的好選擇！

長工我誠心的建議，如果你要玩西地中海航線，巴塞隆納（Barcelona）是最好的選擇。因為港口離巴塞隆納機場較近，而且高第的聖家堂(Sagrada Familia)絕對讓你震懾不已！

⁉ 適宜季節

地中海也是一年四季都可以玩，但是淡旺季的價錢差異大。最貴的時候是每年的7、8月，第二貴的是6月；最便宜的時候約為11月到隔年2月(跨年例外，12/29～1/2的船費媲美8月，甚至更高)。

另外，地中海氣候夏乾冬雨，過了10月，地中海風浪變大，航行過程會有點顛簸。

CRUISES Asia

亞洲航線

近年崛起的航線

亞洲航線是這幾年突然紅起來的區域。原因只有一個，就是郵輪公司看中中國中產階級變多，所以開始重視亞洲地區的市場。亞洲航線現在總計有以下3個主要的航線。

亞洲航線特色

中國沿海加日本或韓國

中國沿海的郵輪幾乎全年都有(冬天太冷會短時間停開)，通常以上海爲起始港，以天津、上海、廣州、香港爲主要停靠點，韓國則以釜山爲主、首爾爲輔，日本則幾乎都停福岡。

跑中國沿岸的船越來越新，2016年皇家加勒比郵輪（Royal Caribbean）甚至將引進最大的量子級

中國沿海航線圖

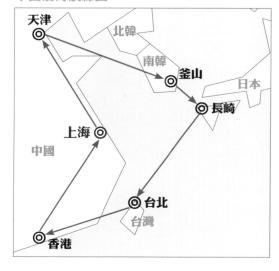

郵輪來載客,非常誇張。量子級郵輪一艘可以搭載5,000名以上的遊客,根本是一座移動的海上社區了。

環日本一圈

通常以橫濱爲起始港,逆時針繞日本一圈。最北可到知床半島、庫頁島。缺點就是只有夏天才有航次,不然北海道冬天海面會結冰啊!這條航線幾乎是公主郵輪獨霸,所以價錢也居高不下。

東南亞航線

範圍是香港以南,新加坡以北。以香港或新加坡爲出發點,中途會停靠越南下龍灣、峇里島、曼谷。時間通常以下半年爲主,香港以北航線大概集中在每年的3～10月,香港以南則是整年都有,原因無他,就是天氣因素。

台灣航線
台灣在地出發的航程

郵輪旅行在歐美已經是一個成熟的旅遊方式,台灣,終於也開始有一股郵輪旅行的熱潮。

台灣航線特色

很久以前,以台灣爲基地的只有一個郵輪品牌——麗星郵輪,當然它現在還是屹立不搖,而且有新的船推出。但因爲這股郵輪旅行風潮的開始,大約是有旅行社包船、開始有公主號郵輪停靠的近期。像是2017年主推藍寶石公主號、2018上半年主推盛世公主號、2018下半年主推鑽石公主號、黃金公主號等。

以航線來說,台灣出發的郵輪都是從基隆港出發,大概停留的點絕大多數都是沖繩、石垣島、

環日本航線圖　　　　　　　　　　　**東南亞航線圖**

宮古島，比較少停靠的是日本本州（九州城市、高知、釜山）。

以航程來說，如果以沖繩為主的航程，幾乎都是在3天2夜或者是4天3夜，如果以日本本州為主體的航次就會拉長到8天甚至更多（看停留本州的港口數量而定）。

也就是說，如果從台灣出發的郵輪，99％以上都是往日本走的。印象中往南走菲律賓、往西走香港、中國，長工沒有看過。唯一有看過的是長程郵輪在基隆港或者是高雄港停靠半天之後，再往菲律賓或者是往香港、中國前進。所以，如果你們是搭乘從台灣出發的郵輪，清一色都是往日本方向。

台灣航程的天數較短

台灣郵輪市場看起來是蓬勃發展，不過離歐美傳統的郵輪旅遊還是有不小差距。最簡單的，歐美郵輪基本天數幾乎都是8天7夜起跳，地中海、挪威峽灣、阿拉斯加最短的航程就是8天7夜起跳，波羅的海航線基本上9天8夜起跳，大概只有加勒比海某些段航程是4天3夜。但加勒比海訴求的是青年人跑跑跳跳玩水開party，似乎跟我們東方人的習性有所差異。

真的要把台灣航線跟世界各國航線比的話，台灣的郵輪航線比較偏像加勒比海短天數，比較少機會真正去看當地的沿海城市歷史古蹟，其實有點可惜。

> ### 郵輪玩家諮詢室
>
> ### 台灣出發遊輪與歐美體驗不同
>
> 對完全沒有體會郵輪旅行的朋友，或許台灣出發的航線是一個不錯的選擇，省了機票錢、天數又比較短。但是長工要提醒一件事情，第一次郵輪經驗非常重要，基本上我會把第一次搭郵輪體驗視為「印痕現象」復刻版。第一次好，你就會覺得郵輪還不錯想要搭第二次。有少數胖胖長工粉絲團的朋友搭完台灣出發的郵輪之後，或多或少會跟我說：「好像台灣出發的郵輪和從國外出發的郵輪有一點不同耶？」
>
> 至於不同在哪？只有見仁見智了！

最近即將來台巡航的鑽石公主號

其他航線

特殊、小衆的玩法

加拉巴哥群島航線

加拉巴哥群島（Galapagos）是一條極爲特殊的航線。生物學大師達爾文（Darwin）其中一個觀察的重點就是加拉巴哥群島，因爲島上的生物跟世界其他地方都不一樣，觸發達爾文在20多年後提出《物種起源》（On the Origin of Species），由此可見加拉巴哥群島的獨特性。

到現在爲止，加拉巴哥群島還處於幾乎原始的狀態，在群島裡面有加拉巴哥象龜、加拉巴哥變色龍、加拉巴哥企鵝、各種獨特的蜥蜴，許多都是在加拉巴哥群島才有的特有動、植物種。這種特殊的環境條件，全世界只有加拉巴哥航線看得到，所以船費就不用討論了，天殺的貴。這一條航線較少公司經營，以Celebrity、Silversea爲主，最便宜的內艙11天/15萬台幣起跳。

大溪地航線

某些航線通常會有地域性或是季節性，比如說法屬大溪地（Tahiti）的行程。大溪地是所有旅遊玩家的海島夢幻首選，除了很幽靜、距離很遙遠之外，重點是它有獨一無二的島礁。去到大溪地，什麼都不用做，放空就好，但物價超級貴，普通陸地行程住一晚20萬台幣起跳，吃一餐破3千台幣是正常的。

但如果你搭郵輪去大溪地玩的話，相對來講成本會節省非常多（光住宿、餐飲費用就是個極大的差距）；但缺點則是無法長時間待在島上享受無所事事的感覺，兩難啊！

環遊世界航線

我想，身為一個郵輪玩家，終極目標應該是環遊世界吧！除了有錢，更重要的是要有時間。環遊世界的郵輪動輒30天起跳，最長的為期180天，而且有些還細分北半球和南半球，一定會讓你在舒適的環境氣溫下進行郵輪之旅。這種航線通常都是較高檔的郵輪，比如Gunard、P&O、Regent、Oceania Cruise。

小眾航線

當然，上述的航線並沒有含括全世界的航線，而是比較熱門的航線。還有一些比較小眾的航線，比如說紐西蘭、澳洲的南太平洋航線，或者是中東的航線，杜拜、阿布達比，或者是整個英國包含愛爾蘭，甚至到達冰島。還有比較貴的，

比如說南極或是北極航線。這些其實已經是進階級玩家才會想去的郵輪航程了。地中海、北歐、阿拉斯加航線就夠你玩個3、4年囉！

特殊航線郵輪這裡找

加拉巴哥群島

http www.celebritycruises.com/
galapagos/itineraries/cele
brity-xpedition-15-night-outer-
loop-post-machu-picchu

環遊世界郵輪
Oceania

http www.oceaniacruises.com/
around-the-world-cruises

P&O

http www.pocruises.com/world-
cruises

胖胖長工推薦的環球郵輪旅程

http fatfatworker.com/6882

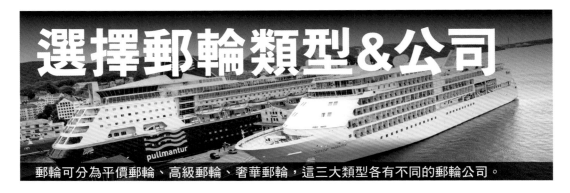

選擇郵輪類型&公司

郵輪可分為平價郵輪、高級郵輪、奢華郵輪，這三大類型各有不同的郵輪公司。

CRUISES　　Family Cruise

平價郵輪

預算有限、大衆入門型

平價郵輪是我們最常見到的郵輪品牌。以嘉年華（Carnival）、歌斯達（Costa）、挪威人（Norwegian）、Msc、皇家加勒比（Royal Caribbean）爲主。

平價郵輪從英文字面「Family　Cruise」可以看出來，就是一家大小都可以參加的郵輪，也是普羅大衆都能接受的入門級郵輪。特點是船體非常大，一艘至少容納兩千人以上的遊客。最新的加勒比海量子級郵輪更已經突破5千人，非常非常地巨大，根本就是一個海上社區。裡面應有盡有，具備滿坑滿谷的遊樂設施，非常好玩；從早

上一醒過來，到晚上入眠爲止，會有吃不完的食物跟享受不完的娛樂設施，重點是，船費是我們可以負擔的。

陽台艙8天7夜 / 人的費用，約莫台幣35,000上下，很是划算。而且大人小孩都可以同樂，小小孩還可以玩遊樂設施，祖孫三代都可以盡興地遊玩。平價郵輪是很推薦的入門選擇。

嘉年華郵輪(Carnival)

客層年輕，活動新穎

船上以年輕人居多，上了年紀的人幾乎不會參加這一類型郵輪的行程。主要航行區域爲加勒比海航線和美洲，強項是各種新奇的船上活動及從早開到晚的Party。不過，2016年的願景號（Vista）新船準備試試歐洲的接受度，值得期待。

http www.carnival.com

第
一
次
訂
郵
輪
就
上
手

歌斯達郵輪(Costa)

評價兩極的郵輪老店

在台灣旅行社廣告打得最兇的就是歌斯達郵輪，胖胖長工之前的挪威峽灣行程就是搭乘歌斯達郵輪。號稱有義大利式的風範，但在國外評價頗……

http www.costacruise.com

挪威人郵輪(Norwegian)

氣氛輕鬆自由，提供單人艙房

第一次看到這家郵輪的名字時，以為是專跑挪威的郵輪，結果竟然不是，是美籍郵輪公司。強項是「Free」。沒有固定的用餐時間、沒有用餐穿著限制、隨時隨地都可以入席吃飯，而且遊樂設施非常創新，有些較新的船甚至有「冰吧」，

還有國外名聲響亮的藍人鼓、簽約百老匯秀也在某些航線固定表演。挪威人也是第一個提供單人房的郵輪公司，是單身貴族的福音。

http www.ncl.com

Msc集團

世界排名第一的平價郵輪

後起之秀的義大利品牌。我們最常把Msc跟歌斯達(Costa)當作比較的對象，不管是房價、停靠港口、遊樂設施、晚會內容都是伯仲之間。但是，胖胖長工必須說，Msc是我第一艘郵輪，至今仍念念不忘。

http www.msccruisesusa.com

皇家加勒比郵輪
(Royal Caribbean)

最新最大的海上社區郵輪

皇家加勒比郵輪以最新、最大的郵輪為賣點，不夠大的不要叫皇家加勒比郵輪。它最新等級的量子級郵輪，可以搭5千名以上的遊客，加上2,500名以上的工作人員，總數直逼8千人。所以皇家加勒比郵輪船體超大，垂直高度有16層甲板（幾乎等於15層樓高，So Big），長度大約是360公尺（如果用一般的步行速度，大概要走375秒，相當於6分多鐘），根本是海上社區。

而且它的設施一直有新的變化，率先推出海上攀岩、溜冰、海上摩天輪，甚至碰碰車都是皇家加勒比郵輪的傑作。

航線以美洲為主，不過郵輪公司發現亞洲是完全未開發的市場，已經開始把最新、最大的郵輪全送到亞洲，也就是中國市場。所以你如果不想千里迢迢地飛到美洲，不妨到中國去享受皇家加勒比郵輪。

http www.royalcaribbean.com

P&O Cruise

AIDA德籍郵輪

MOBY義大利白鯨系列渡輪

CRUISES　Senior / Premium Cruise

高級郵輪

飲食、服務走精緻路線

以精緻／名人（Celebrity）、荷美（Holland American）、公主（Princess）幾間公司為主。高級郵輪跟平價郵輪最大的差異在於餐飲和服務，艙房則是沒有太大變化。如果真的要說出兩者間的明顯差異，胖胖長工覺得是在飲食和遊客的穿著上有顯著不同。

高級郵輪通常都是退休族或者中年以上的客群，不管是自助餐（Buffet）還是晚宴（Dinner）都比較安靜，小孩子也明顯少很多。船長之夜（Gala）的服裝檔次也高了幾階。

船費以陽台艙12天11夜／人的費用來講，約莫在台幣9萬以上，天數越多價錢則累加。

荷美(Holland American)

適合熟齡／長青族

隸屬嘉年華集團，但跟同集團的嘉年華郵輪客群剛好相反，荷美郵輪幾乎以中高齡為主，連晚上的秀也是偏靜態為主。50幾歲的台灣夫妻搭過之後，說他們是郵輪上最年輕的旅客，客層高齡可見一斑。

http www.hollandamerica.com

第一次訂郵輪就上手

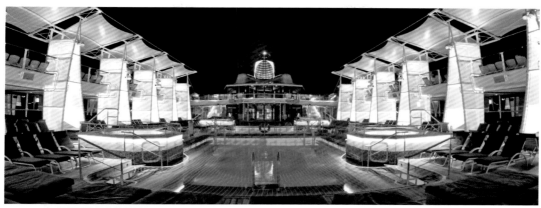

Celebrity夜晚頂層甲板的炫麗神祕

精緻／名人郵輪(Celebrity)

接近奢華郵輪的享受

與皇家加勒比郵輪是同一個集團，但精緻郵輪是高級郵輪中的最高等級，逼近奢華郵輪（可惜它船體太大，遊客數超過3千人，不能算是奢華

Celebrity郵輪，於雅典拍攝

Celebrity郵輪在土耳其的以佛斯停靠，長工我超喜歡這張

郵輪）。但外國遊客搭完第一次後就被黏住了，胖胖長工我搭過一次，也被黏住了。犀利人妻完結篇的最後一幕還記的嗎？「瑞凡，我回不去了。」而且精緻郵輪開始搶攻公主郵輪（Princess）的阿拉斯加航線及加拉巴哥群島航線，值得期待。可惜在台灣旅行社賣價是20萬起跳，很少人搭乘過，甚為可惜。

http www.celebritycruises.com

公主(Princess)

只能透過旅行社代訂

公主號這幾年專攻台灣的市場，但是很可惜，公主號在台灣的郵輪航線全部都被旅行社包船（獨家銷售），導致我們沒辦法在網路下訂，這是美中不足的地方。而且非美國籍去預定公主郵輪，又會貴幾百塊美金（郵輪公司說這是美國人的優惠，Who Knows？）。不過這幾年公主號新建了兩艘郵輪（皇家公主號和帝王公主號），一艘專攻北歐俄羅斯航線，一艘專攻大地中海航線。另外還有環遊世界的航線，這都是公主號特別的地方。

http www.princess.com

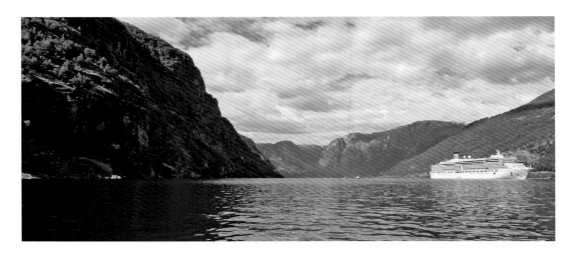

郵輪公司的航線分布比一比

基本上,上面介紹的郵輪公司都是全世界跑透透的,差別在於經營的航線哪一洲比較多。

◆ 嘉年華(Carnival)專攻加勒比海,旅客以歐美年輕人為大宗。

◆ 歌斯達(Costa)和Msc集團以地中海為主線;極力推薦Msc,它是少數有開中東航線的郵輪公司。

◆ 挪威人(Norwegian)平均分配,不偏不倚。

◆ 皇家加勒比(Royal Caribbean)專攻加勒比海,這2、3年嗅到錢的味道,率先進攻中國市場。

◆ 精緻郵輪(Celebrity)主力放在歐洲,是皇家加勒比的高級品牌,剛好各攻歐美,厲害。

◆ 荷美(Holland American)以地中海和阿拉斯加為主。記得,主要年齡層是50歲以上,年輕人不要輕易嘗試喔!

◆ 公主(Princess)把最新的郵輪放在歐洲(地中海、北歐各一),其他上年紀的郵輪則在世界各地奔跑。

航線	地中海	北歐	阿拉斯加	加勒比海	亞洲	中東
嘉年華郵輪(Carnival)	少	無	少	超級多	極少或無	無
歌斯達郵輪(Costa)	超級多	中	無	眾多	極少或無	少
挪威人(Norwegian)	眾多	中	眾多	眾多	少	無
Msc集團	超級多	中	無	眾多	無	少
皇家加勒比郵輪(Royal Caribbean)	中	中	中	超級多	眾多	無
精緻郵輪(Celebrity)	眾多	多	少	少	少	無
荷美(Holland American)	超級多	多	超級多	眾多	中	無
公主(Princess)	中	中	超級多	超級多	超級多	無

製表 / 胖胖長工

CRUISES　Luxury Cruise

奢華郵輪

高端玩家玩法，載客數不多

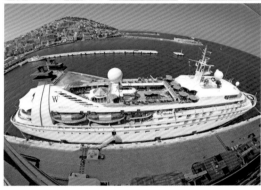

以 Seaborn、Cunard、Regent、Seven Seas、Oceania為首。這些奢華郵輪，清一色都是小噸數的郵輪，每次只搭載數百名遊客，船上工作人員約莫跟遊客數量一樣多，所以服務無微不至。也因為船小，能停靠的港口更多，所以更加彰顯這種奢華郵輪的行程和一般郵輪不同。

　　船費最簡單的說法，8天7夜／人一定破台幣10萬以上，天數越多價錢則增加。不過奢華郵輪雖然船費頗貴，但飲食常常會有米其林星級以上的水準，甚至邀請米其林主廚上郵輪為你親自服務，酒水也是一時之選。而且奢華郵輪通常在上船之前就幫你安排好岸上觀光、住宿行程。雖然整體費用頗貴，但，貴有貴的價值啊！

http www.seabourn.com、www.rssc.com
www.oceaniacruises.com

CRUISES | Others

其他郵輪

特殊或小衆型

探險郵輪(Expedition Cruises)

專門探索世界奇景

　　講到探險郵輪就不能不提南極跟北極，但不管是南極或北極的郵輪，你不要妄想跟地中海或加勒比海一樣，有那麼豐富的船上行程，畢竟探險郵輪的強項就是在「探險」兩個字，講白的意思就是你能吃飽喝足就是一個幸福。

　　探險郵輪船體小，人數要精簡。每天晚上的表演大概就是一個歌手彈吉他給你聽，而且這個歌手白天的時候可能是幫你倒酒的服務生或是開船二副。但是探險郵輪的強項，是帶你玩周遭朋友完全沒有體驗過的極地行程，尤其是南極，可以登上眞正的南極大陸，跟眞正的南極企鵝碰面（只能看，絕對禁止有肢體上的接觸）。這種體驗，是一般郵輪根本辦不到的境界，因此價錢也是高不可攀，一個人至少要價台幣35萬以上。

http 著名航行極圈的王者：www.hurtigruten.com
http 全包式的極圈郵輪：www.quarkexpeditions.com

迪士尼郵輪(Disney)

親子遊最讚

　　看到名稱就知道它是迪士尼集團的，Disney郵輪號稱從外表到內、從硬體到軟體，全都是迪士尼的風格。它的強項是每種房型都有浴缸，即便是最基本的房型也有，而且艙房多半爲家庭房的設計。原本一般郵輪是套房艙等以上才有浴缸，而在迪士尼郵輪，浴缸卻是基本的配備，很酷。

　　它也是小孩最喜歡搭的郵輪，因爲迪士尼的

Celebrity郵輪特別把晚上的Show搬到頂層甲板表演，搭配神祕絢麗的燈光，大家又享受到不一樣層級的表演

第一次訂郵輪就上手

各式各樣的玩偶，會隨時隨地出現在各個角落，跟大家合影、聊天。爸媽能看到小孩子開心的表情，當然再高的代價也值得。所以，Disney集團的郵輪船費，都比別家貴30%以上，因爲笑容和回憶無價，讓你用金錢可以買到，還不磕頭感謝？

http disneycruise.disney.go.com

麗星郵輪

台灣人最熟悉的郵輪公司

台灣最常見的「麗星郵輪」是和挪威人（Norwegian）同一個集團，是唯一以基隆爲母港的郵輪公司。也因爲它耕耘許久，大家都以爲「郵輪」就是「麗星」，以爲麗星郵輪上面的設施就是全世界郵輪的設施，甚爲可惜。

在胖胖長工的眼中，「麗星郵輪」就只是讓大家在海上吃喝玩樂，但離眞正的郵輪尚有一段不小的差距。

河輪(River Cruises)

知名大河的水上行程

最後，來提一下河輪。目前各大洲的大河都有河輪行程。長江、下龍灣、萊茵河、尼羅河、歐洲比較大的河全都有河輪，甚至連亞馬遜河也有河輪。不過河輪載客量非常低，因爲河淺海深，吃水量不大，因此河輪就只能有兩三層樓的高度，一次載客人數約莫數十個而已，所以價錢比郵輪貴很多。

也因爲它是在各大河裡航行，所以每天都會靠岸，而且是一大早就靠岸，晚上甚至深夜才離岸，讓你可以比較深入玩每個定點。

胖胖長工的夢想則是亞馬遜河輪，夢想可以在亞馬遜河裡看到許多奇妙、不可知的生物。

Celebrity郵輪在伊斯坦堡停靠。遠方是赫赫有名的伊斯坦堡藍色清真寺。不搭郵輪、不停一晚，怎能拍得如此珍貴的畫面

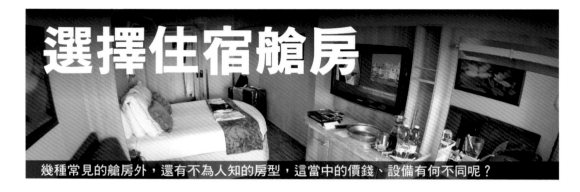

選擇住宿艙房

幾種常見的艙房外，還有不為人知的房型，這當中的價錢、設備有何不同呢？

CRUISES Cabin

常見房型

艙房等級決定船費高低

簡單來講，在郵輪上的飲食享受都是一樣的，只有艙房因著每個人不同的選擇，所以船費有所不同。換句話說，艙房種類直接決定了船價的高低。

幾乎所有的郵輪至少都有4種房型可以選擇：內艙、外艙、陽台艙、套房艙。或是直接省略外艙，只剩下3種房型，就是內艙、陽台艙、與套房艙。另外，挪威人郵輪（Norwegian）已經推出獨立的單人房型，也就是說一個人也可以參與郵輪行程。

內艙(Insider Cabin)

最便宜的無窗房

這個艙房一定是最便宜的房型。從英文或是中文字面就看得出來，它是位於內部的房間，簡單講就是看不到陽光的房間。有些人會覺得，房間一定要有陽光，一定要有窗戶，但想想看，你每天敞開房間窗戶的時間有多少？況且，假設是在日本的商務旅館，即便有窗戶也是形同虛設。而且內艙房型的配備跟陽台艙如出一轍，甚至為了體諒你選擇內艙，通常內艙還比外艙、陽台艙更大一點。

通常都是領隊導遊、省錢玩家，或是住膩陽台艙的人會選擇內艙。

外艙(Oceanview Cabin)

有窗但不能開的普通房型

顧名思義是房間位在外側看得到海的地方。與陽台艙的區別是沒有陽台，外艙僅能在密閉窗邊看海。胖胖長工一直認為，這個房型真的是雞肋，比上不足也比下不足。為什麼說比上不足？因為外艙沒辦法像陽台艙真正把窗戶打開，直接走到陽台甲板上，躺在個人專屬的空間，愛躺、

愛坐、愛趴下，隨你！

為何說比下也不足？想想看，如果只是為了陽光選外艙，但郵輪的作息都是白天梳洗一番就要出門玩樂，如果你出門了，那麼房間內的陽光對你而言就沒什麼意義了。

外艙船費一定比內艙來得高，胖胖長工真心建議你，要省錢就選內艙，不然，就存夠錢，直接訂陽台艙，讓你可以更感受到郵輪度假的魅力。

陽台艙(Balcony Cabin)

最熱門的房型

這是郵輪裡占最多數的房型，每一家都是。一艘郵輪的陽台艙約占了整體房數的三分之二左右。這種房型也是大家普遍喜歡且熱烈追求的。

對歐美遊客來說，郵輪旅遊其實非常發達，1年可能會進行1～2次的郵輪度假。郵輪旅遊的費用對他們的收入來講相對不高，而且他們搭車到海邊就是郵輪港口了，不用坐飛機。所以，他們會在郵輪上度假，任何事情都不做，甚至連靠岸港口也不下船，就只是單純過一段沒有人打擾的日子，所以能充分享受海景與休憩時光的陽台艙當然成為首選。

至於對亞洲遊客來說，郵輪旅遊是個夢寐以求的機會，可能這輩子就玩這一兩次的郵輪，沒有道理還要住在暗暗的小房間裡面吧？當然是要住陽台艙，以顯示我的尊貴（大誤XD）！所以，不管是歐美還是亞洲遊客，陽台艙都是他們的第一選擇，郵輪公司也從善如流，直接把陽台艙變為最多的房型。

陽台艙還有很多好處。在公海日，幾千個遊客都往頂層甲板去曬太陽，動作一慢就沒有位子，如果你是陽台艙，就可以安心地在小空間裡隨興休憩。在半夜，打開陽台落地窗，你會發現月亮高掛在海上，拉張椅子，就是中秋節啊！甚至，你還可以看到海鷗喔！

❶ 公海日悠閒躺在陽台上 / ❷ 搭挪威峽灣郵輪，在貝爾根的早上近距離看海鷗 / ❸ 陽台上吃吃喝喝(圖中飲食全為免費供應) / ❹ 陽台艙內部 / ❺ 最高層陽台艙的外部

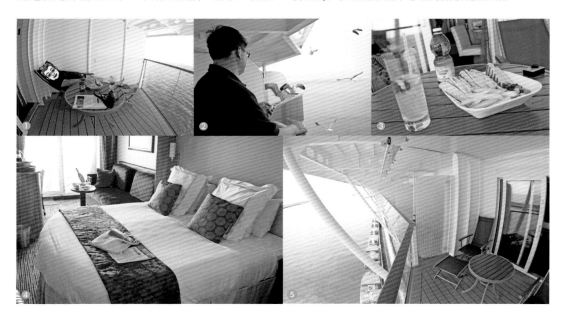

套房艙 (Suite Cabin)

陽台+豪華客廳

陽台艙跟套房艙字面上唯一的差別，就是有無客廳，有客廳的稱之為套房艙。不過，不要小看客廳這兩個字，因為這個客廳可能比你的家更大！有些奢華郵輪（Luxury Cruise）的套房艙可能有50坪以上，裡面盡善盡美，甚至還有平台式鋼琴、按摩式浴缸。你想得到的幾乎都有。當然房價在所有房型中也最高。

郵輪玩家諮詢室

我該選哪種房型呢？

假設內艙約3萬，外艙約5萬，陽台艙約5萬5千～6萬，套房艙至少10萬以上，如果房價用比例來算的話，內艙1：外艙1.5：陽台艙2：套房艙4以上。

可能你會問我，長工自己會怎麼選？胖胖長工的建議是，如果你很少搭郵輪，這趟郵輪是你夢寐以求、可能是蜜月、是你辛苦存錢想好好犒賞自己一下的話，那不用討論了，就是選陽台艙。

如果你已經是玩家級，每年至少玩一次郵輪，或是想省錢的背包客，那我的建議是，去搭內艙吧！至於外艙或者是套房艙，我誠摯地建議各位，連考慮都不用考慮。

Celebrity郵輪的陽台艙全景，還有額外贈送的香檳

特殊房型

針對特別需求者

除了前面提過4種常見的艙房類型，接下來我要介紹的是較少人會接觸的房型，分別是聯通房、無障礙房、Spa房、Concierge房。這些房型只有無障礙房不會在訂房選項裡出現，要另外寫信給iCruise.com提出需求，並附上英文版的殘障官方證明書。其餘的房型都有比較高的價錢，在訂郵輪時都有選項可自由選擇。

聯通房 (Connecting Cabin)

適合家人同住兼具隱私

我們最常見到的大概是第一種類型，聯通房。這種房間通常在每層甲板都有好幾十間。就是兩個獨立艙房中間有一個聯通的門，通常是家庭旅遊者會選擇的房型。比如說爸爸媽媽住一間，小孩子住另外一間，既可以保有獨立的空間，想要家庭歡樂共聚時也方便，算是蠻貼心的設計。

無障礙房 (Accessible Cabin)

適合殘障人士

無障礙房通常以陽台艙為主，每一層甲板大概只有個位數的房數，而且以前艙為主。它的特點就是空間都很大，浴室還加裝扶手。國外其實非常禮遇乘坐輪椅的客人，所以殘障設施都設計得很不錯，而且艙房的位置都位於電梯口附近，方便進出。

Spa房(Spa Cabin)

價格較高，贈Spa體驗

Spa房的意思，並非在艙房裡做Spa，而是這種艙房的附近一定有可以做Spa的地方。郵輪Spa其實非常貴，大概比台灣的價錢多2～3倍左右（5,000台幣/小時），所以Spa的位置必定是在高層甲板（通常都是最高或者是次高的甲板）。想當然爾，Spa房因為高樓層，而且又在Spa的旁邊，價錢一定不便宜。不過這種房型通常會贈送你1～2次的免費Spa，或者是相關設施體驗，來讓你掏出更多的錢啊！

禮賓房(Concierge Cabin)

服務升級的陽台艙

這種房型其實就是陽台艙的進階，獲得的服務會比陽台艙更多更細緻，但是又沒有到達套房艙那種無微不至的感覺。不過這種房型已經算是陽台艙的最高等級，如果你不想要花這麼多的錢去體驗套房艙的話，這個房型是你的好選擇。

視線受阻房(Obstructed View Cabin)

較便宜，訂房時請三思

郵輪上一定要有逃生艇，逃生艇一定要放在快速可以到達海面的位置，所以，假設你拿到房卡，發現房號是5xxx或6xxx或7xxx的時候，你「應該」要有預感，會是這種房型。這種房型雖也是陽台艙，但屬於低層甲板，所以當你打開房門一看會發現，你的陽台正對著的就是逃生艇，或者低頭往下一望也是逃生艇。對多數人而言，

會覺得陽台艙之夢頓時消失一大半。這種房型我們稱之為視線受阻房，價錢一定比較便宜一點點，可能少了50美金，不會少太多。

所以如果要避開這種房間的話，其實很好判斷的，你在選艙房的時候，寧可多花點費用，不要選Obstructed View Cabin即可。但旅行社團體旅遊則無法完全避免，因為通常團體的房間一定是最便宜的，所以大概是偏下層甲板居多，遇到視線受阻房的機率也比較高。

船尾陽台房(Aft Balcony Cabin)

視野開闊，海景迷的心頭首選

從字面上就看得出來了吧！就是船尾的陽台艙。靠近陽台你只會看到海、海、還是海，完全不會有任何阻礙物擋住視野，也不會看到隔壁艙房的住客，只有一望無際的海陪著你。而且通常船尾陽台艙的陽台都比較大。價錢比一般陽台艙略貴10%。

不過位於船尾也有缺點，因為晚上的宴會大廳或是晚餐都是在船頭，吃完飯或是看完Show時，要走長長一段路才可以回到你的船尾艙房，有點累。不過就是有人愛船尾，非船尾不選。

郵輪自助客的省錢撇步

到底怎麼撿便宜、省船費呢？

挑淡季出發

撿便宜的同時，別忘了考量氣候

　　郵輪行程比一般旅行略貴，所以省錢是必須的。但是如何省錢？從哪邊省錢？這就是一個眉角所在。一般來說，全年365天都有郵輪在航行，地球每半年會靠近近日點，半年後又會靠近遠日點，只要是週期性的產品，一定會有高低潮、淡旺季，古今中外皆然。全世界最競爭的郵輪航線是以地中海、加勒比海、阿拉斯加為主。

　　地中海航線全年都有，但在每年6月中到8月底之間，船費一定是居高不下。反過來說，避開這個時段，越遠離這個時段，船費就越便宜。冬天

淡季除了毛毛細雨、海浪較顛簸，其他都OK；古蹟還是在，只是會搭配小雨跟你合照；海岸島嶼還是在，只是沒有湛藍的陽光陪你入鏡。所以地中海的淡季（10月底到隔年3月初），各家郵輪公司的航次都會減少，這個時候就是我們可以挑便宜貨下手的時機，有時船費會便宜到沒辦法想像的地步。

　　胖胖長工就看過8天7夜西地中海郵輪陽台艙，食宿交通全包只要美金959元，很便宜吧！如果再搭配台灣歐洲的來回機票，不到台幣6萬你就可以享受一趟地中海的郵輪行了。

　　所以，要省錢的話，就是專門挑淡季，船費一定是超便宜。但別忘了，有好就有壞，氣候問題請考慮進去（各航線氣候提醒見P.57）。

各航線淡旺季一覽

航線	1、2月	3、4月	5、6月	7、8月	9、10月	11、12月
北歐航線	無船班	無船班	淡季	旺季	淡季	無船班
阿拉斯加航線	無船班	無船班	淡季	旺季	無船班	無船班
加勒比海航線	淡季	淡季	旺季	超旺季	旺季	淡季
地中海航線	淡季	淡季	旺季	超旺季	旺季	淡季
亞洲海航線	淡季	淡季	旺季	超旺季	旺季	淡季
特殊航線	視航線種類而定					

無船班：有錢也買不到，不適合坐郵輪的季節　　　　**淡季**：搶便宜船票選這段時間就對了　　　　製表／胖胖長工
旺季：價錢很硬，郵輪公司卯起來賺　　　　　　　　**超旺季**：船價堅若磐石，如果你要去，就是以卵擊石XD

最後一分鐘郵輪
(Last Minute Cruise)
臨近開船期,價格超便宜

這是行之有年的一種郵輪銷售方式。顧名思義,這種網站專門在賣下個月就出發、甚至是下週出發的郵輪,跟廉價航空(LCC)清票的模式如出一轍。因為開船時間一到,空的艙房就無法帶進任何的現金收入,對郵輪公司而言,沒收入就是賠!所以當船期越來越靠近,還沒賣出的艙房有時就會跳樓大拍賣了,甚至跳到地下室3樓也有可能喔!

但是,胖胖長工我反而比較少注意這種網站。因為之所以船票會賣不掉,通常都是航行時間的問題;另外,你不知道什麼時候在哪個國家會有這種郵輪,而且國外的郵輪比價系統是完全透明的,你會發現同一個航次的郵輪在A網站叫做最低價,在B網站說是最後一分鐘郵輪,完全一樣的東西,只是名稱包裝不同而已。

不過,如果懶得去查各航線的淡旺季時間,這種網站對你的幫助就很大。

最後一分鐘郵輪這裡找

http www.cruisecritic.com/bargains/lastminute.cfm

付款的幣別
選不同幣別計價看看

付船費的幣別也很重要,尤其這幾年匯率動盪得太厲害了。

郵輪航線費用通常以美金或歐元為主,所以付訂金或尾款時,不管你是付現金還是刷卡,都是以美金或歐元為幣別;此時,幣別換成台幣的匯差,就決定了你的船費高低。

郵輪公司會有主要語言的官網,美國(英文)或歐盟(義大利文)或英國(英文)三大種,你從哪個官網登錄進去,就是用那個國家幣別計價。理論上,不同幣別的船票換算成台幣時應該是差不多的價錢,但答案很弔詭的是,No!胖胖長工曾經看過歌斯達挪威峽灣郵輪,美金計價和丹麥克朗計價竟然有高達1萬台幣的差距。所以,付款時只好選定丹麥克朗下手。

不過,胖胖長工我觀察了很久,發現有這個Bug的郵輪公司,只有一家(歌斯達,Costa)。所以如果你超愛這家郵輪,不妨可以稍微注意一下。但,就算是有Bug,長工我還是不推薦這家郵輪公司。

教你上網訂郵輪

英文不通免驚，圖解＋步驟教你訂票。

直接從國外訂郵輪其實很簡單，雖然是英文介面，但只要認得關鍵字就迎刃而解。比較有規模的訂票網站為www.expedia.com、directlinecruises.com、www.cruise.com、www.icruise.com，第一個網站是綜合型的網站，內容包山包海，飯店、機票、行程、郵輪全部都有，後面3個網站則是專門訂郵輪的網站。接下來胖胖長工以第四個網站www.icruise.com來示範如何訂郵輪，走吧！

郵輪玩家諮詢室

郵輪起訖港的選擇

一般來說，歐洲郵輪主要以羅馬、巴塞隆納、哥本哈根為起訖港。這3大港口的歷史文化均很豐富，所以長工真的強烈再強烈地建議各位，如果真的要搭乘地中海郵輪或北歐郵輪的話，請務必拜託，提早3、4天或延後3、4天回家，所以總天數是：1去程+1回程+8郵輪+4天的登船港口＝14天，3大港口獨立的、完整的給它3～4天，它不會讓你失望的。

羅馬(Rome)

羅馬剛好在地中海的中間，所以既可以往左走西地中海，也可以往右走東地中海，任君選擇。唯一的小缺點就是羅馬的港口奇維塔維基亞(Civitavecchia)離羅馬市中心有一段的距離，約71公里，計程車接駁大概約1小時左右。

羅馬到奇維塔維基亞(Civitavecchia)雖然也有火車，但是因為火車站離郵輪港口還有一段距離，走路大概要走20分鐘以上，而且沿途人煙比較稀少，比較不推薦。

巴塞隆納(Barcelona)

巴塞隆納在地中海的左半邊，以此為起訖港的船通常是以西地中海航線為主。巴塞隆納的好處是機場離港口頗近，可以從巴塞隆納機場直接坐計程車直達巴塞隆納港口(有公定價，不怕被漫天喊價，但我不能保證你從巴塞隆納港口到機場不會被漫天喊價，長工有切身之痛)。

哥本哈根(Copenhagen)

北歐航線的大港。從哥本哈根往左上走，就是挪威峽灣的航程；從哥本哈根往右邊走，則是直達俄羅斯、波羅的海(Baltic)的航程。從機場到港口的計程車費用頗貴，可以用地鐵+公車來代替。

其他的起訖港其實還有威尼斯(Venice)、伊斯坦堡(Istanbul)、馬賽(Marseille)、熱那亞(Genoa)，這些也是常見的港口，但是比較少人從這些地方登船。

Step 1 ▶ 進入iCruise.com 選擇航線

http **www.icruise.com**

iCruise.com是個知名的郵輪訂房網站，有「電話」、「EMAIL來往」、「線上直接預定」3種訂郵輪的方式，非常方便。像胖胖長工英文不好，直接用線上訂房是最快的啦！

進入官網之後，用上方的「Find a Cruise」或「Destinations」來搜尋郵輪。胖胖長工建議第一次訂郵輪的朋友從「Find a Cruise」裡的「Search by Destinations」進去，可以顯示1年來各家郵輪的平均價格，方便比價。

或者可用郵輪航線「Destinations」直接來搜尋熱門的航線。這兩種方式最容易搜尋航線航點。

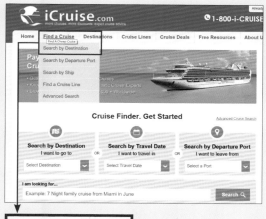

以目的地來搜尋

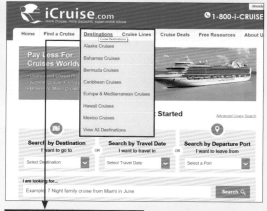

以郵輪航線來搜尋

阿拉斯加郵輪

巴哈馬郵輪

百慕達郵輪

加勒比海郵輪

歐洲地中海郵輪

夏威夷郵輪

墨西哥郵輪

查看全部航線郵輪

如果你點選最下面的「View All Destinations」（瀏覽全部航線），就會看到很多你連作夢都夢不到的航線。比如說墨西哥（有海？）、巴拿馬運河（運河裡也有郵輪？）、大溪地（蜜月勝地？）、哥斯大黎加（在哪？）。

Step 2 查價&搜尋船隻

郵輪航線選擇其實非常多，我們先選最容易入門的歐洲航線作範例教學吧！

點選「Europe Cruises」，可以看到各月份的各家郵輪公司歐洲線的最低船費。網頁往下拉，船費越來越貴，因為最上面的是平價郵輪，越往下則是比較貴的奢華郵輪。點選金額後，可看到該郵輪各時間班次的簡介。

以郵輪航線來搜尋

查看全部航線郵輪

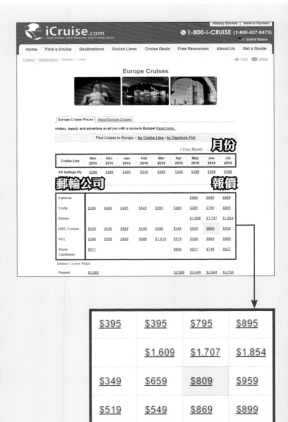

第一次訂郵輪就上手

挑選郵輪航次

中間欄位會列出該郵輪各時段的班次、簡介，並註明所有停靠的港口。左邊欄位的「Modify Your Choices」可以讓你重新修改搜尋的條件。

其中要注意的是，郵輪的航行天數是用「Nights」來表示。也就是說天數寫「7 Nights」的話，整個航程就是8天7夜而不是7天6夜，我們在安排前後的行程、機票時要特別注意一下時間。

按「Learn More」會進入詳細的行程說明頁面。

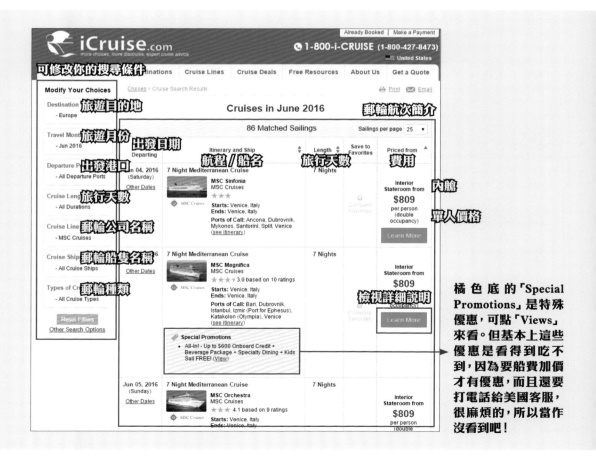

橘色底的「Special Promotions」是特殊優惠，可點「Views」來看。但基本上這些優惠是看得到吃不到，因為要船費加價才有優惠，而且還要打電話給美國客服，很麻煩的，所以當作沒看到吧！

Step 4 詳閱行程介紹

　　進入詳細的說明頁面後，你會看到航行地圖、每天靠岸港口、每天靠岸時間，以及最重要的各種艙房的船費。

　　再更往下拉會看到每天的行程，比如說第一天離港啟航的時間是16:30，所以你在規畫第一天的行程時，最好預留3小時，13:30就提前到港口準備登船。第二天是10:00靠岸巴林（Bari），15:00準時離港啟航，為了保險起見，你可以在巴林岸上的遊玩時間為10:30～14:00（靠岸後還需一些時間做手續處理；返船時間則是郵輪公司規定的離港時間的前1小時）。

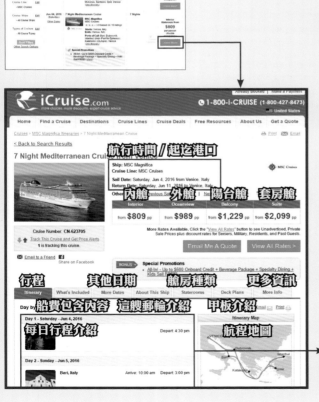

航行時間／起迄港口
內艙　外艙　陽台艙　套房艙
行程　其他日期　艙房種類　更多資訊
船費包含內容　這艘郵輪介紹　甲板介紹
每日行程介紹　　航程地圖

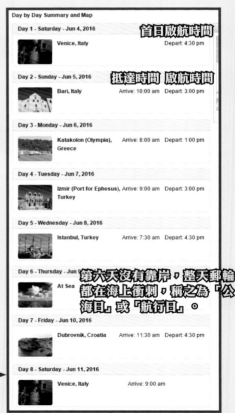

首日啟航時間

抵達時間　啟航時間

第六天沒有靠岸，整天郵輪都在海上衝刺，稱之為「公海日」或「航行日」。

Step 5 準備下訂

看完上述的郵輪航線說明後，如果不滿意，可以重新回到STEP 2去選擇其他郵輪。如果決定要付訂金預定1間艙房的話，網頁拉到最下面的右下角，有一個「Book Online」的區塊，請按「Click here to book online」。

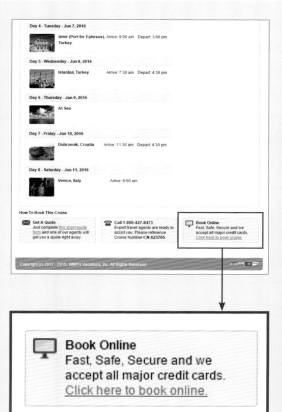

Step 6 輸入訂位資訊

完成上個步驟後，此時會跳出一個小網頁，問你一間艙房的入住人數（最多4人）、乘客年齡（同一間艙房至少要有1位超過21歲）、國籍。國籍的選項可重要了，因為你去各個郵輪公司官網下訂時，你會發現只要是「非美國籍」，系統會直接把你退出，然後說：「請到你所屬國家 / 所在地的相關旅行社洽詢」。而iCruise.com則貼心地歡迎國際遊客的到來，所以如果你是美國州民，就直接選擇所在州別；如果你是「非美國州民」，那就在「Not a resident of the US?」打勾，這個時候下方的「Country of Residence」就會出現一長串的國家名，我們選台灣（Taiwan）。

選完後，按綠色鈕進行下一步。

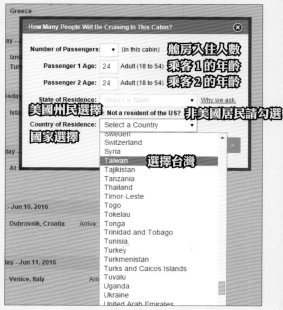

Step 7 選擇艙房

線上瀏覽艙房：系統依房價排序（由低至高），網頁拉得越下面船費就越貴。基本上，各艙房的文字說明從內艙到陽台艙如出一轍，可以不用看。左上角點選「View Larger」則可以看到較大的艙房圖。

範例選擇的是最便宜的陽台艙，1人1,299美金，OK就點選綠色按鈕挑選艙房位置。

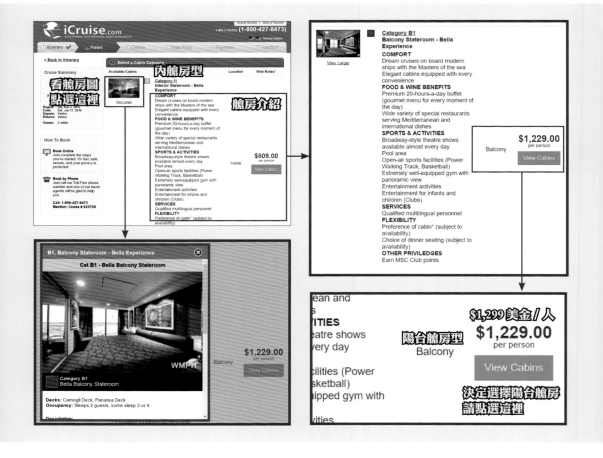

挑選艙房位置：系統會列出目前開放的艙房編號。範例選的是最便宜的陽台艙，所以位置一定比較偏船頭或船尾、比較低的甲板、99%會看到救生艇的位置。

你可以點選甲板Camogli Deck旁邊的放大鏡「＋」號，就可以看到詳細的位置。

「8016」是我們選的艙房，系統會有亮綠色燈號顯示。果然，這個艙房位在第8層，算是偏下層的陽台艙，而且非常靠近船頭。

如果不滿意這個艙房位置，則可以回到上一頁選擇船費比較貴的房型。基本上，越中間、越上面的艙房越貴，不過差價不大，每差幾十塊美金就可以選到比較好的艙房位置。

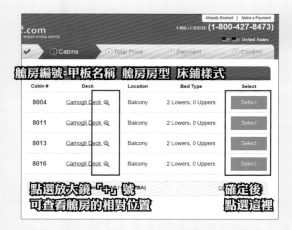

艙房編號‧甲板名稱　艙房房型　床鋪樣式

Cabin #	Deck	Location	Bed Type	Select
8004	Camogli Deck 🔍	Balcony	2 Lowers, 0 Uppers	Select
8011	Camogli Deck 🔍	Balcony	2 Lowers, 0 Uppers	Select
8013	Camogli Deck 🔍	Balcony	2 Lowers, 0 Uppers	Select
8016	Camogli Deck 🔍	Balcony	2 Lowers, 0 Uppers	Select

點選放大鏡「＋」號
可查看艙房的相對位置

確定後
點選這裡

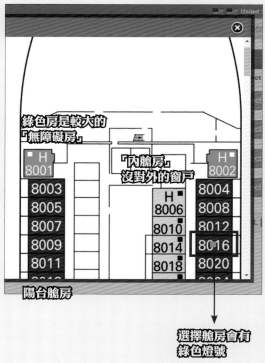

綠色房是較大的
「無障礙房」

「內艙房」
沒對外的窗戶

陽台艙房

選擇艙房會有
綠色燈號

Step 8 確認商品、填寫資料，準備付訂金

Check下訂的艙房資訊：付款之前，再詳細的看一下所有的內容：左邊的郵輪細目和上面的船費、稅金和總價。都沒有問題的話，就填好下面的聯絡資訊，包含Email和電話（開頭為+886的電話號碼）。

選擇付訂金方式：填好之後，如果你不放心網路上刷卡付費，則可點選中間的「Contact An Agent」聯絡業務，他會用Email跟你聯絡，完成這個訂單（全程英文）。胖胖長工我是直接點選綠色按鈕，直接線上付款了。

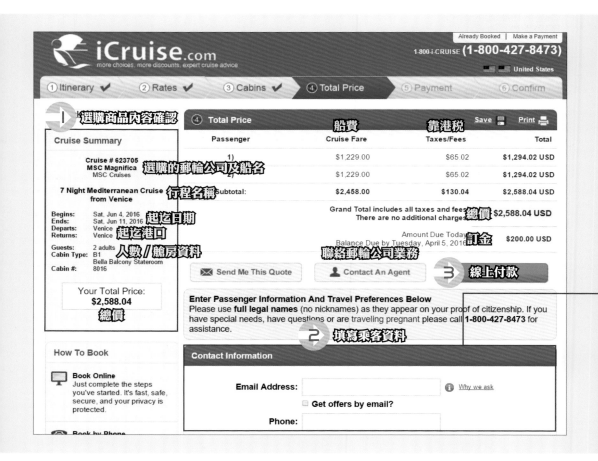

第一次訂郵輪就上手

乘客資料填寫教學

在點選綠色按鈕之前，還有一些資料要填，如果沒有填或者是不完整，系統會無法跳到下一頁，直到你填完。

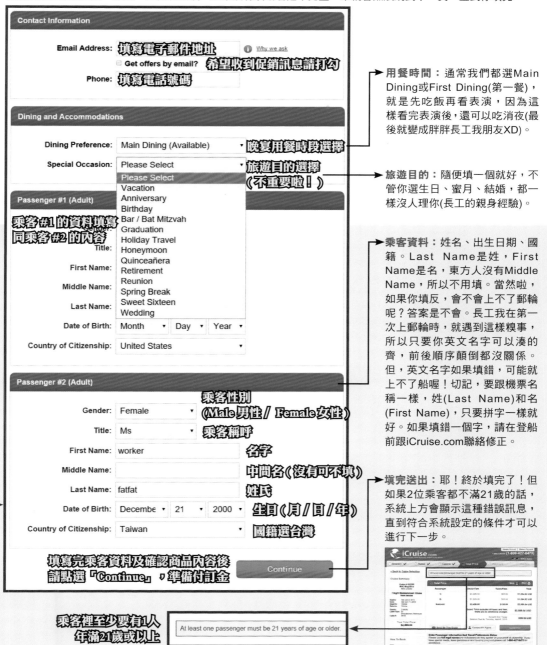

Contact Information

Email Address: 填寫電子郵件地址　ⓘ Why we ask
☐ Get offers by email? 希望收到促銷訊息請打勾
Phone: 填寫電話號碼

用餐時間：通常我們都選Main Dining或First Dining(第一餐)，就是先吃飯再看表演，因為這樣看完表演後，還可以吃消夜(最後就變成胖胖長工我朋友XD)。

Dining and Accommodations

Dining Preference: Main Dining (Available) ・晚宴用餐時段選擇
Special Occasion: Please Select ・旅遊目的選擇（不重要啦！）

Please Select
Vacation
Anniversary
Birthday
Bar / Bat Mitzvah
Graduation
Holiday Travel
Honeymoon
Quinceañera
Retirement
Reunion
Spring Break
Sweet Sixteen
Wedding

旅遊目的：隨便填一個就好，不管你選生日、蜜月、結婚，都一樣沒人理你(長工的親身經驗)。

Passenger #1 (Adult)

乘客 #1 的資料填寫同乘客 #2 的內容

Gender:
Title:
First Name:
Middle Name:
Last Name:
Date of Birth: Month ▾ Day ▾ Year ▾
Country of Citizenship: United States ▾

乘客資料：姓名、出生日期、國籍。Last Name是姓，First Name是名，東方人沒有Middle Name，所以不用填。當然啦，如果你填反，會不會上不了郵輪呢？答案是不會。長工我在第一次上郵輪時，就遇到這樣糗事，所以只要你英文名字可以湊的齊，前後順序顛倒都沒關係。但，英文名字如果填錯，可能就上不了船喔！切記，要跟機票名稱一樣，姓(Last Name)和名(First Name)，只要拼字一樣就好。如果填錯一個字，請在登船前跟iCruise.com聯絡修正。

Passenger #2 (Adult)

Gender: Female ▾ 乘客性別（Male男性／Female女性）
Title: Ms ▾ 乘客稱呼
First Name: worker 名字
Middle Name: 中間名(沒有可不填)
Last Name: fatfat 姓氏
Date of Birth: Decembe ▾ 21 ▾ 2000 ▾ 生日(月／日／年)
Country of Citizenship: Taiwan ▾ 國籍選台灣

填完送出：耶！終於填完了！但如果2位乘客都不滿21歲的話，系統上方會顯示這種錯誤訊息，直到符合系統設定的條件才可以進行下一步。

填寫完乘客資料及確認商品內容後請點選「Continue」，準備付訂金

Continue

乘客裡至少要有1人年滿21歲或以上

At least one passenger must be 21 years of age or older.

Step **9**

填寫信用卡資料付訂金

只要再完成以下4個步驟，你的訂購就完成囉！

步驟1：填信用卡資料，跟一般的網路刷卡都一樣。持卡人姓名需與信用卡上的相同，帳單地址的「省分」一欄請填寫Taiwan。

步驟2：再確認航線資料（已經確認3次以上了，囧）。

步驟3：要打勾，確認你明瞭所有的內容。

步驟4：完成上述3個動作後，網頁請再往下拉，再度確認船費的細目、乘客的基本資料。全部OK的話，點選最下面的綠色鈕「Complete Purchase」，完成。

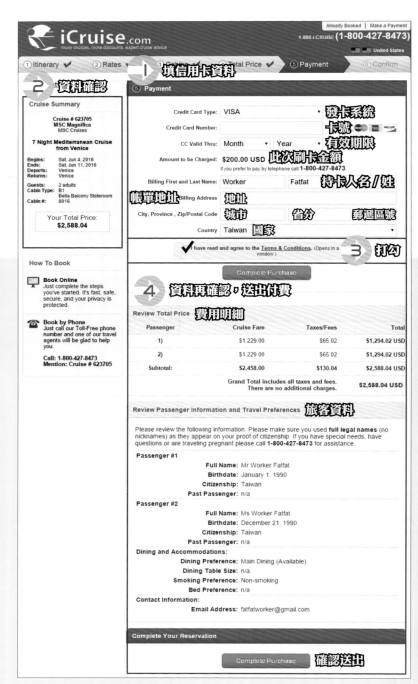

收到電子確認信

　　隔個幾分鐘，你就會在你填寫的Email裡收到確認信，也會收到刷卡的確認簡訊，內容就是剛剛填的所有資料。

恭喜你，
你已經完成第一次
網路自助訂郵輪了，
很簡單吧！

第一次訂郵輪就上手

Cruise Final Payment Confirmation #: 120369 [click here for Important Details]				
	Total Price			$ 1,722.76
	Total Received			- $ 1,722.76
	Balance Due			PAID IN FULL
	Final Pmt Received			10/29/2015

Cruise Package Details — Modify / Change

Cruiseline	MSC CRUISES	Sailing Date	12/11/2015	# of Nights: 7
Ship	PREZIOSA	Dining	EARLY DINING	
Itinerary	EUROPE	Stateroom	TBA	
Cruiseline Res #	21695801	Stateroom Type	B1 - BALCONY	

Passenger Details — Modify / Change

#	Full Legal Name	Departing City	Depart Date	Insurance	Birthdate
1	Mr	Cruise Only	12/11/2015	Declined*	
2	Mrs	Cruise Only	12/11/2015	Declined*	

IMPORTANT INSURANCE INFORMATION
At least one, or more, passengers have chosen to decline travel insurance. We **STRONGLY** recommend travel insurance as a way to protect your investment in the case of unexpected or unforeseen circumstances that may cause you to cancel or delay your plans. If you would like to purchase travel and cancellation insurance, please notify us immediately.

Passenger Pricing Details

Description	1	2
Cruise	$ 671.50	$ 671.50
Airfare	$ 0.00	$ 0.00
Insurance	$ 0.00	$ 0.00
Tax / Fees	$ 189.88	$ 189.88
PASSENGER TOTAL	$ 861.38	$ 861.38

Payment Details

Date	Payment Type	Method	Card Type	Memo	Amount
10/29/2015	Full Payment	Credit Card	MC		$ 1,722.76
				TOTAL PAID	$ 1,722.76

Special Notes

　　如果還不放心，你可以直接上郵輪公司的官網，輸入確認編號及姓名，就可以100%確認你的訂位了。

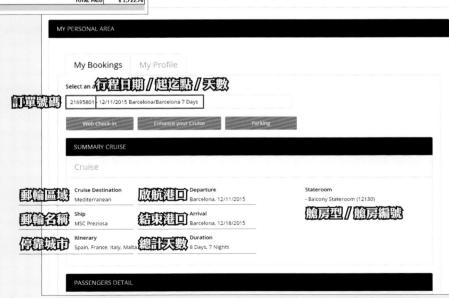

📞 1-877-665-4655
Mon - Fri: 9:00am - 9:00pm
Sat - Sun: 10:00am - 6:00pm
台灣 　🔍
US | EN

Mediterranean way of life

ESTINATIONS　ABOUT CRUISING　WHY MSC　FLEET　ALREADY BOOKED　VOYAGERS CLUB　CONTACT

MY PERSONAL AREA

My Bookings　My Profile

Select an a　**行程日期／起迄點／天數**

訂單號碼　21695801 - 12/11/2015 Barcelona/Barcelona 7 Days

Web Check-in　Enhance your Cruise　Parking

SUMMARY CRUISE

Cruise

郵輪區域　Cruise Destination
Mediterranean

啟航港口　Departure
Barcelona, 12/11/2015

Stateroom
- Balcony Stateroom (12130)

郵輪名稱　Ship
MSC Preziosa

結束港口　Arrival
Barcelona, 12/18/2015

艙房型／艙房編號

停靠城市　Itinerary
Spain, France, Italy, Malta...

總計天數　Duration
8 Days, 7 Nights

PASSENGERS DETAIL

想退訂郵輪怎麼辦？

啟航前兩個月可免費取消，但越晚退訂損失越多喔！

成功的預定郵輪、也收到確認信了，付完尾款後就可以高高興興地搭郵輪了。但，萬一要退訂該怎麼辦？你在郵輪啟航前2個月都可以免費取消，但隨著郵輪啟航日越來越近，退還的金額也越來越少。各家郵輪公司的退訂政策(Cancellation-policy)都大同小異。大抵是：

75天前	可免費取消
55天前	訂金沒收，其餘退還
29天前	沒收船費的50%(因為郵輪都是60天前要全額繳完船費，所以如果你剛繳完總船費，郵輪公司就有船費可扣了)
15天前	沒收船費的75%(只有Msc例外，它是100%沒收)
14天之前	都是100%沒收

各家郵輪退訂金一覽 *以下資料時有異動，請詳閱各家官網

郵輪公司	退費條件
嘉年華 Carnival	60天前全額退費，45天前沒收訂金，30天前沒收船費的50%，15天前沒收船費75%
Celebrity	75天前全額退費，57天前沒收訂金，29天前沒收船費的50%，15天前沒收船費75%
歌斯達 Costa	90天前全額退費，56天前沒收訂金，30天前沒收船費的50%，15天前沒收船費75%
荷美 Holland American	76天前全額退費，57天前沒收訂金，29天前沒收船費的50%，16天前沒收船費75%
挪威人 Norwegian	91天前全額退費，56天前沒收訂金，30天前沒收船費的50%，15天前沒收船費75%
Msc	76天前全額退費，46天前沒收訂金，16天前沒收船費的50%，15天前沒收船費100%
公主 Princess	75天前全額退費，57天前沒收訂金，29天前沒收船費的50%，15天前沒收船費75%
皇家加勒比海 Royal Caribbean	75天前全額退費，43天前沒收訂金，29天前沒收船費的50%，15天前沒收船費75%

郵輪退訂步驟

　　如果你真的要退訂郵輪的話，盡量在全額退費期限之前提出(啟航前的60～90天，看郵輪公司而定)。如果已過了全額退費的時間，那就是按規則扣%數，其餘再退回。

 Step 1 打電話（1-800-427-8473）或寫Email給iCruise.com退訂。

 Step 2 寫明你的確認編號（Reservation Code）以及你確定要取消。

 Step 3 iCruise.com會回信給你，再度確認你是否要取消，若確定要取消，iCruise.com就會計算金額。

 Step 4 之後就等iCruise.com退款給你，通常下一期的帳單就會顯示退款金額了。

郵輪玩家諮詢室

這樣訂郵輪就對了

1. 提前1年設定想要參加的航線。

2. 看各家郵輪公司的報價(可以看郵輪公司官方定價或者iCruise.com的報價，但通常都是iCruise.com比較低啦)。

3. 挑中意的郵輪直接下訂(通常1個艙房的訂金只要200～250美金)，不喜歡可以全額退費。

4. 開始每週持續地看每家郵輪公司的報價，如果船費降低，馬上Email給你當初下訂金的網站，他們確定船費真的下降之後，會發一份新的報價單給你。這個動作持續進行到郵輪啟航前的60天(因為60天前要付最後的船費尾款)。當你還沒付完尾款前，報價可以一直更改(你付訂金之後如果船費變高，那就是你賺到了、如果船費變低，你可以要求調降總額，只要提出證明，就可以調降)或取消(郵輪啟航60天前，不喜歡可以全額退費)，但如果付完尾款之後，就大勢底定，都不能更動了。

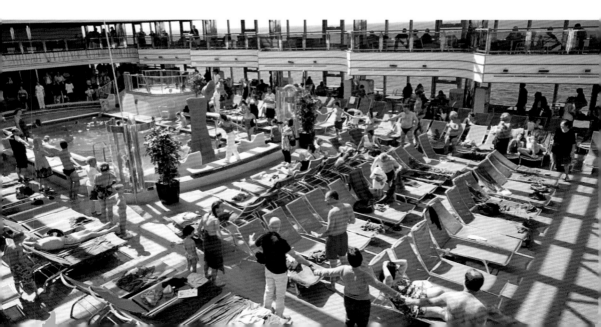

開始搭
海外郵輪
自助旅行

Step **1**

辦護照、辦簽證

P.98

Step **2**

訂機票

P.104

Chapter 4

出發搭郵輪前
必辦的事

出發前申辦護照、簽證、保險、訂好機票，
就可以準備行囊，帶著本書出發上路囉！

Step 3
旅費匯兌
P.106

Step 4
保險
P.106

Step 5
行李打包
P.109

辦護照、辦簽證

第一次出國者記得要辦護照；已持有護照者記得檢查護照期限！

辦護照需備文件

請準備以下文件，至「外交部領事事務局」申辦(北、中、南、東部皆有辦事處)。出發前請上官網詳閱服務時間。

☐身分證正本
☐身分證正反面影本各乙份
☐白底彩色照片2張

護照這裡辦

外交部領事局

http www.boca.gov.tw

ⓒ 週一～五08:30～17:00(中午不休息，另申辦護照櫃檯每週三延長辦公時間至20:00)
一般申請案4個工作天，遺失補發5個工作天

Ⓢ 4個工作天後拿件／1,300台幣；3個工作天後拿件／1,600台幣；2個工作天後拿件／1,900台幣；1個工作天後拿件／2,200台幣
遺失護照補發要5個工作天才能拿件

岸上觀光的簽證

郵輪停靠的國家都能免簽證下船觀光，只須注意搭機前往登船國家時，入境是否需要簽證。

下船觀光需要簽證嗎？

不用

郵輪公司都幫你設想好了，因為你不是特別來某個定點進行深度旅遊，而是一個港口的短暫停留，半天之後你就要離開這個城市。所以，郵輪公司都會有免簽證的待遇。如果你參加郵輪公司所辦的岸上觀光團，更不用擔心，也完全不用付任何的簽證費用，就可以取得上岸的權利了。

不管是亞洲、美洲、歐洲的郵輪都一樣，完全不用擔心辦證件的問題，因為郵輪公司要賺你的錢，當然把繁瑣的程序都簡化了，這樣遊客才會高興。

而且，有台灣護照的人，簽證這件事根本不是問題。但如果你持的是中國護照，就比較麻煩了，因為中國護照在世界各國，尤其是歐美國家的簽證比較難辦，而且要付出相對比較多的費用，無形之中你的旅遊成本就會提高一點點，這是你要考慮的。

郵輪玩家諮詢室

長工的旅遊建議

如果你是第一次自己玩郵輪行程(不是跟旅行社的團而是完全的自助)，那長工我非常非常建議你就直接參加郵輪公司所舉辦的岸上觀光團。這樣你就可以免除所有的擔心跟不安全感，一切的飲食、交通、簽證，郵輪公司全部會幫你弄好。

如果你是第二次以上自助玩郵輪，那你們就可以自己去訂當地的Tour。不管是訂當地的Tour，或者只是在港口裡面到處走走，都是免簽證。意思就是你不用拿出任何的簽證說明，就可以直接在船上岸上來去自如的。

旅行俄羅斯請注意

要特別注意的港口是俄羅斯的聖彼得堡。雖然郵輪可以免簽證進行岸上觀光，但不論你參加的是郵輪團還當地旅行團，俄羅斯都規定只能當天來回(早上下岸玩，傍晚必須回到郵輪上睡覺，不能在陸上過夜)。

登船國家的簽證

提醒大家一下，雖然郵輪的落地觀光是免簽證，但你搭飛機前往登船國家時，還是要注意該國的簽證及入出境規定，以免在機場意外無法登機喔！

歐洲(免簽證)

2011年之後台灣在歐洲就已有免簽證的優勢，英國、丹麥、西班牙、義大利等郵輪停靠的主要國家都不需要辦任何的簽證。帶著護照直接上飛機，到各個國家機場後直接通關；到了郵輪碼頭後，直接上郵輪完全不擔心，非常地簡單方便。

美國(辦電子簽證)

如果你要搭阿拉斯加郵輪，只要辦「電子免簽證」(ESTA)即可。不用緊張，直接上網路申辦即可，費用是14元美金。

http esta.cbp.dhs.gov/esta

美國ESTA申辦流程

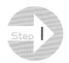 **選擇語言**

進網址時是英文版，但別緊張，畫面右上角有「Change Language」選項可變更語言。

在語言選單中點選中文，畫面馬上會切換成中文版

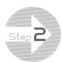 **點選「新申請」**

Step 3 選擇申請類別

點選「個人申請」；如果是家族旅遊，需申請多人，就選「團體申請」。

Step 4 閱讀安全通知

看完點選「確認&繼續」

Step 5 同意安全條款

勾選「是的」

勾選「是的」

送出繼續

Step 6 填個人資料

重點戲登場，填詳細的個人資料。不過別擔心，拿出護照慢慢地仔細填即可。填完再點選「下一頁」。

出發搭郵輪前必辦的事

 Step 7 填在美聯絡人資料

接下來填美國聯絡人名字、地址、電話，都要以英文填寫。全部填完再點選「下一頁」。

```
輸入旅行出遊資料
請全部以英文回答。
必填欄位均以紅色星號＊標示。

您是否曾過境美國
然後到他國去？

在美聯絡人資料
姓名＊                    首頁地址行1＊
家庭地址2號線   公寓號碼   城市＊
州＊           電話號碼＊

在美住址
首頁地址行1   家庭地址2號線   公寓號碼
                              □如同上述在美聯絡人之資料
城市           州

在美或在美境外緊急聯絡人資料
姓＊        名（起名）＊    電子郵件地址＊
國碼＋電話號碼＊

上一頁      步驟 3，共 6 步驟      下一頁
```

 Step 8 回答問題

接下來是必備流程，全部都選「否」，再點選「下一頁」。

```
2) 你是否曾經因導致嚴重損害財物，或對他人或政府官員造成嚴重傷害而被逮捕或定罪過？           否
3) 您是否曾經違反任何關於持有、使用或販售非法藥物之法律規定？                 否
4) 您是否尋求涉及某種經濟手段、恐怖、間諜、破壞或種族滅絕活動？             否
5) 您是否曾經犯過詐欺或不實代表自己或他人以取得、或協助他人取得簽證或入境？      否
6) 您目前是否在美尋求就業機會或您過去是否之前在美未經美國政府事前許可而從事工作？   否
7) 您是否曾經以現有或以別的護照申請過美國簽證而遭拒絕，或你是否曾經被拒絕入境美國或在美國入境口撤銷入境之申請？  否
8) 您是否曾經在美滯留時間，超過美國政府所給您之入境許可時間？           否
9) 您是否自2011年3月1日或之後曾前往或身處過伊拉克、敘利亞、烏干達、伊朗或蘇丹？  否
```

 Step 9 確認資料

系統會請你認定所有的資料是否正確，如果有問題的欄位，系統會以紅色框標註起來，請你再去確認或修改。無誤的話點選「下一頁」。（注意！美國對資料審查很嚴謹，不要存有一絲僥倖）

 Step 10 記得繳費

終於，填完了。在7天之內繳納14美金之後，你就可以踏上美國的領土囉！

```
立刻付款並完成申請                下載 列印

姓名      出生日期    申請號碼          護照號碼      狀態
WORKER   1991/1/1   XXX3X89BRWTCKTA2  303707245   未繳費  更新 檢視
FATFAT

付款摘要
申請費：       US $14.00
申請人數：      x [1]
須繳納總額：    美國 $14.00
```

俄羅斯簽證辦理實錄

俄羅斯簽證是一個傳說中的簽證，不管在實體上還是網路上，傳說中的簽證特別難辦。有多難辦呢？大多數的人，應該講說是絕大多數人聽到俄羅斯簽證，腦袋中浮現的就是，哇！超難辦！

但是，如果你搭郵輪，去波羅的海，一定會到俄羅斯的聖彼得堡，聖彼得堡這一個城市怎麼能不下船去走走呢！所以俄羅斯簽證在郵輪旅遊裡面是一個你一定要克服的重點。

■ 入境俄羅斯的方法

航行在波羅的海上的郵輪，有3種方法可以入境俄羅斯：
- 從赫爾辛基搭St. Peter LINE渡輪到聖彼得堡，享有72小時免簽證
- 透過郵輪代訂或聖彼得堡當地旅行社報名岸上觀光
- 自己辦理俄羅斯簽證

辦理時需準備之物品

- ☐ 自己的護照
- ☐ 身分證正反面影本
- ☐ 與護照不同之6個月內兩吋照片1張
- ☐ 飯店訂房確認紀錄正本
- ☐ 俄羅斯入境簽證申請書
- ☐ 邀請函正本(最難拿到)

上述這3種方式就是現在能入境聖彼得堡的方法。俄羅斯嚴格要求簽證，所以你完全沒有上述3種情況之一是絕對不可能入境的。也就是說，沒有簽證，你就只能待在船上。所以辦好簽證是非常重要的一個動作，而且，你如果辦了簽證，你就可以在俄羅斯土地上住而不是只能回到船上睡覺。

所以，如果你接下來確定要去波羅的海郵輪的話，請依照下列步驟試試，俄羅斯簽證絕對沒有那麼難辦理啦！

俄羅斯簽證申辦流程

Step 1　確認天數

確認郵輪航班到聖彼得堡起訖天數。

Step 2　先預訂住宿

要先訂聖彼得堡那晚上的住宿地點(要有訂房代碼)。

Step 3　申請邀請函與住宿證明

線上申請邀請函與住宿證明(Visa Support)(目前較多人用的是HotelsPro和Real Russia)。

Step 4　等收件

線上申請完Visa Support之後，請旅行社(HotelsPro或Real Russia)直接用DHL直接寄到你家。等到拿到實體的Visa Support後，最難的已經結束了。

 Step 5 線上填寫申請表

　　至領事司俄羅斯聯邦外交部網站（visa.kdmid. ru）填寫電子版簽證申請表，全部填完之後列印出來。

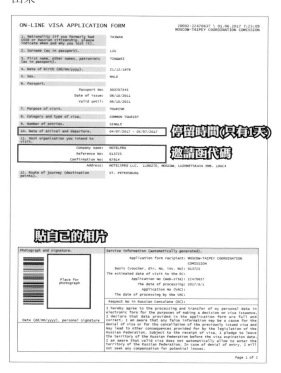

貼自己的相片

停留時間（只有1天）

邀請函代碼

　　張下週的取件單。恭喜你，你完成了史上號稱最難辦的俄羅斯簽證的個人申請囉。

總計費用

- 在2017年6月辦的時候估計總費用為
 (1) HotelsPro邀請函1,000盧布（約500台幣）
 (2) DHL國際運費7,000盧布（約3,500台幣）
 (3) 莫北協簽證費用2,800台幣，總計是
 　　500+3500+2800=6800台幣/人

　　但別緊張，國際運費可以分攤，一次最多可以寄20份的邀請函，所以平均分攤下來一人的國際運費是3,500台幣/20=175台幣。所以，長工實際上辦俄羅斯簽證的總花費為500+175+2800=3475台幣左右。

- 不過HotelsPro在2017下半年把費用大幅調高，變成邀請函3,500盧布、國際運費7,300盧布。所以現在建議大家用另一家旅行社Real　Russia來辦邀請函，目前邀請函費用約15.3英鎊、國際運費大約是65英鎊左右。

 Step 6 送件申請

　　去莫北協送件、申請、然後下週取件（只有每週二、四09:00～11:00可以收件，每週二、四下午14:00～16:00可以取件）。

　　送件的當天，負責處理的人員確定你的所有資料都ok後，他會給你一個華南銀行繳款單（目前2,880元/人），去華南銀行繳完款後，再拿回莫北協把第二聯給負責處理的人員，最後他會給一

俄羅斯簽證這裡辦

HotelsPro
http www.hotels-pro.ru/order/3mosta

Real Russia
http visas.realrussia.co.uk/Apply/Support_apply2. asp?option=0

莫北協台灣官網
http mtc.org.tw/new/ch/consular/russian-visa.php

訂機票

訂好郵輪後，就要訂前往登船處的機票了。

買機票飛往登船點

　　因為我們參加的是海外郵輪，需要搭飛機前往上船點，所以在郵輪旅遊的總花費裡，機票是旅費高低的關鍵因素。飛到歐洲或美洲搭郵輪，機票費用一不小心就會超過船費，所以機票訂得便宜，總成本會下降很多。

　　一般來說，歐洲線的郵輪上船港口大概是以下幾個城市：**地中海航線：**巴塞隆納、威尼斯、羅馬、伊斯坦堡／**北歐航線：**哥本哈根。

訂機票三大注意事項

考量轉機點

　　台灣不是主要的航空樞紐（HUB），所以要飛到歐洲或美國的時候一定要通過一個主要的轉機點，可能是香港（HKG）、新加坡（SIN）、曼谷（BKK）、東京成田（NRT），要看你所選的航空公司來決定。當然，如果你要便宜的話，中國的航空公司也可考慮進去，這樣又多了上海（PVG）、北京（PEK）、廣州（CAN）的選擇。

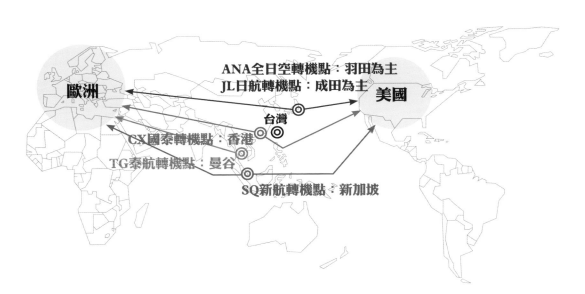

ANA全日空轉機點：羽田為主
JL日航轉機點：成田為主
歐洲
美國
台灣
CX國泰轉機點：香港
TG泰航轉機點：曼谷
SQ新航轉機點：新加坡

■**香港**：航線是台北飛香港、香港飛歐洲，好處是只需要轉機一次，搭乘的航空公司通常以國泰（CX）為主。

■**新加坡**：此航線是台北飛新加坡、新加坡飛歐洲，搭乘的航空公司以新加坡航空（SQ）為主，好處是只轉機一次，而且新航的機上服務是首屈一指的。不過缺點是總時間會長一點，且價錢偏高。

■**東京**：選擇東京成田的話，就比較累了。因為台北到東京大概要花3個小時的時間，然後東京飛到歐洲通常要到倫敦或法蘭克福轉機，你要花費的時間就比較長，所以比較不建議這樣做。但如果飛美國的話，東京轉機則是一個好選擇（航線順而且比較短）。

提前一天抵達登船港口

郵輪的上船時間大概是12:00～17:00左右，也就是說從中午12點你就可以準備開始登船了。但假如航班延誤、或者你在中午前想去玩其他地方的話，那就要特別注意囉！千萬不可以延誤到登船時間，因為最後的上船時間（All on Board）就是下午5點。

所以在估算時間這方面，尤其是第一次自助玩郵輪的人，長工我建議提早一天到登船的港口，然後在登船港口住一個晚上。登船港口通常都是歐洲旅遊大城市，不用擔心提前抵達會無聊，因為有很多名勝古蹟可以參訪。這樣，隔天下午就能從容地前往登船處開始登船。

郵輪玩家諮詢室

哪裡轉機最省時？

郵輪航程至少8天7夜，扣掉來回的航班時間至少要各加1天，所以你要安排的假期至少要10天，且如果你的航班時間又搭配得不好，很有可能會再多浪費個半天。所以建議大家，從台北出發的話，到香港轉機是最好的方式，台北到歐洲的總時間最多15小時以內就會到了。

郵輪玩家諮詢室

幾點登船最好？

如果登船截止時間是下午5點，那長工我建議下午2點左右到登船處（港口）。

也就是說，你上午安排的行程大概到中午之前就要結束，然後前往港口的交通時間，約莫是半小時到1小時之內，這樣就可以安安心心地在14:00前登船，登船之後還可以去郵輪上吃中餐，可以省下中餐費用了喔！XD

小心機票比船費貴

機票票價部分，通常以台幣3萬為平均值（包括燃油費、機場稅）。機票有淡旺季之分，如果是6月底到8月要去地中海的話，機票大概台幣35,000以上起跳，如果你執意要搭長榮航空的班機的話，大概是4萬台幣起跳。4萬台幣已經超過Msc郵輪8天7夜陽台艙的單人船費一大截了喔！

當然，機票還是有辦法比較便宜。中國東方航空就是個超值的選擇。全年機票費用約台幣3萬以下，而且還送免費的上海住宿一晚（因為傍晚從台灣起飛，在上海停留一晚，隔天一早再飛歐洲），但不要高興，多一晚住宿也表示你的總航程時間至少要再加10小時左右。但是看在便宜的份上，想要省錢的朋友不妨考慮東方航空公司。

郵輪玩家諮詢室

便宜機票哪裡找?

● 長工我在找機票的時候，通常是以香港為出發點。因為台北—香港或香港—歐洲常有特價機票。比如說最近幾年的中東三雄航空公司(EK、EY、QR)來回歐洲跟香港竟然不到25,000台幣！就算再加上台北到香港的來回機票，總價也不超過3萬台幣，還可以玩香港幾天，非常非常的划算！

● 至於廉價航空方面，你們可能要失望了。因為廉價航空的最遠飛行距離大概就是5小時的航程，所以沒有亞洲到歐洲的廉價航空啦！

● 推薦www.skyscanner.com.tw，它可以找出全部的機票，不管是頭等艙還是廉價航空。

旅費匯兌、保險

船上消費用船卡，旅行結束以信用卡結帳。岸上觀光則需準備外幣。

外幣匯兌

郵輪上若有消費，用船卡嗶一聲就完成紀錄，航程的最後一晚再用信用卡結總帳即可。在郵輪上沒有換匯處。

至於岸上觀光的花費，則按個人需要另行準備，如果到歐洲旅遊，要帶歐元，如果去美國就帶美元。比較麻煩的是北歐！因為北歐五國裡只有芬蘭使用歐元，其他都是該國的克朗（冰島克

朗、丹麥克朗、挪威克朗、瑞典克朗），而且這四種克朗幣值又有些許差異。不過別擔心，郵輪航行至北歐五國時，上岸一定會經過航廈（Curise Terminal），航廈裡會有兌換該地貨幣的兌換處，如果你沒有該地的貨幣，找航廈兌換處就對了。

郵輪玩家諮詢室

外幣請兌換小面額紙鈔

兌換外幣的時候，請務必選面額比較小的紙鈔，因為買東西的時候，大金額我們可以直接用信用卡支付，小金額可以用零鈔或是硬幣來支付。切記不要在光天化日之下拿出大鈔！因為在歐美人士眼中，東方人＝有錢人，尤其在北非、南歐的地方，龍蛇雜處，不搶你要搶誰？

購買保險

郵輪保險與旅遊險不只給付醫療費用，還有航班延誤、行李遺失等賠償。保險是一個很重要的預防機制。除了我們在國內自己買的保險外，另一個是郵輪公司提供的保險。

郵輪保險

郵輪保險是郵輪公司所提供的保險，保費大概是船費的5～10%（各郵輪公司不同）。它通常提供了下面幾種的保障：

航程取消可退費

一般來說，郵輪啟航前90天以上都可以全額退費，當然包含訂金。假使你在啟航前80天突然生病或不想去的話，很抱歉，訂金全部沒收，船費則按規定的比例退還；但若有郵輪保險，就算取消也可以全額退費。

趕不上航程的第一段

你坐的飛機或其他交通工具延誤或取消班次，導致你趕不上郵輪的Check-in，有保郵輪險的話，郵輪公司會負責你相關費用的損失，確保你可以上船以繼續未完的郵輪行程。

行李延誤或遺失

航空公司延誤你的行李，導致你上船但行李沒有上船時，郵輪公司會負責把你的行李安穩地送到起訖港口。有些比較好的郵輪保險，甚至會把行李直接送到你接下來前往的港口。如果你的行李遺失，郵輪公司會負起行李遺失的費用，通常是1,000美金／次。

醫療費用

醫療費用通常包含了牙科500美金及醫療25,500美金。但不含以下狀況：

■ 不可測因素導致無法停靠預定的港口，比如天氣、巨浪、政變、戰爭之類。
■ 如果你是里程機票的話，航空公司的延誤遺失，郵輪公司不予理賠。

辦理郵輪保險的方法

有2個方法可以辦理：

■ 訂好船票後，直接回信給iCruise.com的客服，說你要辦保險（Insurance），他們就會報價，你覺得OK就刷卡付費。這是長工我推薦的方式之一。
■ 或可上www.travelextravelnet.com查連絡方式，打電話或是寫信說你要辦保險即可。長工我較不推薦此方法，因為曠日廢時。還不如跟你一開始買郵輪艙房的iCruise.com訂就好啊！

旅遊保險

這是國內一般的旅遊險，或是刷信用卡送的保險。大家幾乎都有這種保險，長工我會推薦「富邦旅遊不便險」；20天的保費才374元（依照旅行地點不同略有差異），重點是它的行李延誤和行程延誤理賠。

像長工我飛到倫敦參加東地中海郵輪航程，準備要搭最後一班倫敦飛羅馬的飛機時，發現航班竟然已經被取消，後來因為寰宇一家聯盟（OW）的關係（OW政策是一定要把乘客送到目的地，中間所需的食宿交通費用都由OW負責），所以當天晚上的住宿、飲食、隔天的交通都是寰宇一家聯盟所負責。如果你不是搭聯盟航空，但有保富邦旅遊不便險的話，當天晚上的住宿、飲食、隔天的交通則是由富邦負責，唯一的不同是要先自付，回國後再拿完整單據向富邦請款。

行程延誤6小時以上實支實付

郵輪玩家諮詢室

郵輪保險一定要保嗎？

其實，長工我完全沒有買任何的郵輪保險，因為用到的機會非常小。比如說航程取消可退費，但我的行程都在1年前就排好了，巴不得馬上出發，哪會突然取消。比如說趕不上航程與行李的理賠，我幾乎不會下機日和登船日安排在同一天，就是怕行李會延誤，所以下機日和登船日間隔2、3天，其實幾乎就可以避免。比如說醫療理賠，出發前自己帶一些頭痛藥、肚子痛藥其實就OK了。

但如果是長時間的郵輪旅行或環遊世界的航程，那就不要小看郵輪的醫療費用，尤其是連續的公海日時，說不定要派直升機來接送到岸上醫院做緊急的處置，光直升機的費用就非常可觀，更何況在國外沒健保，二者相加應該是天價了。

所以，可以的話，上船前就準備一些頭痛藥、感冒藥或者是肚子疼藥，小病小痛自己解決，但是如果你比較小心，萬事都要達到100%的安全的話，花少許的郵輪保險費用，避免龐大的支出或許是不錯的方法。

如何申辦富邦不便險？

打電話或者網路申辦「旅遊平安險」，你把你的保險人資料填完，選要去的國家，電腦會馬上幫你算出保費，刷卡結帳即可（www.fubon.com/insurance，點選網路試算區的「旅行平安險」）。

什麼是OW？

其實就是航空聯盟。全球最大的三個航空聯盟是：星空聯盟（Star Alliance）、天合聯盟（Sky Team），及寰宇一家（Oneworld）。台灣有華航（CI）加入了天合聯盟，以及長榮（BR）加入了星空聯盟。

行李打包

郵輪禁止攜帶酒喔！

出發搭郵輪前必辦的事

物品備忘錄

攜帶物	備註說明	已辦(打勾)	待辦(說明)
護照	護照、簽證、機票、各種計畫書、待辦清單，也都多影印一份收著吧！如果你有特殊疾病，記得帶英文的診斷證明書。		
簽證	見P.98。		
機票			
錢	除了現金，信用卡或簽帳卡也記得要帶著，以備不時之需。		
手機、電腦、相機	3C用品自然是不可少啦！而且這三項產品的充電器或電源線本身都會有變壓器，所以不用擔心各國和台灣電壓不同的問題。		
藥品	基本款就是感冒藥、退燒藥、消炎藥、OK繃、萬金油這類的。可以到藥房跟藥師說你要出國，他們就會幫你安排適當的藥物。至於止痛藥、痠痛貼布之類的東西，則依各人需要。 請盡量保存藥品的外包裝，以備海關查驗。如果是醫生開的處方藥，記得要帶處方箋和整個藥袋。		
盥洗用具	帶個旅行組就好，各國一定買得到。		
轉接插頭	建議買萬用轉接頭，全世界都可以用。		
暈車藥	避免郵輪晃來晃去。基本上是用不到的。		
輕便板凳	岸上觀光有時很熱站很久，輕便板凳是你的好幫手。		

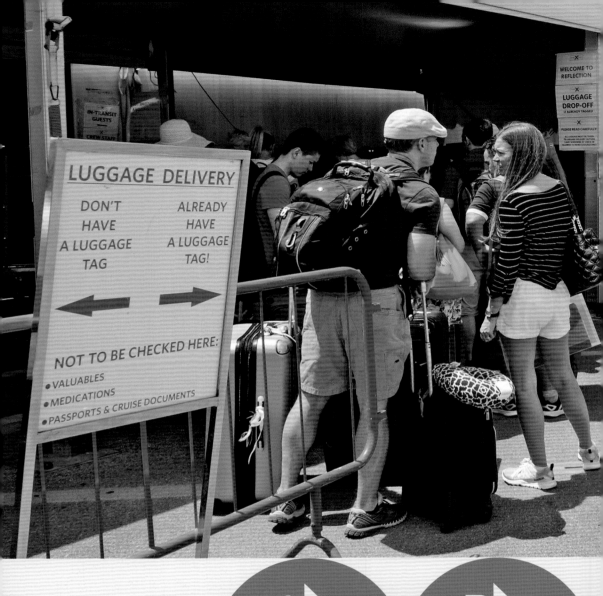

開始搭
海外郵輪
自助旅行

Step 1 ▶
從機場前往
郵輪港口
P.112

Step 2 ▶
寄放大型行李
P.115

Chapter 5

登郵輪手續
這樣辦

終於，我們抵達郵輪登船口了。看到真正的
郵輪樣子是不是非常感動啊？不要害羞，因
為當年長工第一次看到郵輪時，心中只有震
撼兩個字可形容。真的是太太太大艘了。別
太興奮了，我們即將要登船，大概在 10 分
鐘之內，你就會真正登上郵輪，享受第一次
郵輪旅行給你的悸動了。

從機場前往郵輪港口

以普遍的地中海航線為範例，教大家前往港口的方法。

中海的郵輪出發點，通常以巴塞隆納(Barcelona)為主，而從亞洲出發的旅客通常沒辦法直達，必須要一次轉機(土耳其航空或新加坡航空或國泰航空)，或二次轉機(大部分的航空公司)才能抵達。巴塞隆納機場(Aeroport de Barcelona - El Prat，縮寫：BCN)到郵輪碼頭其實很近，長工極推薦巴塞隆納(Barcelona)當作起訖港，接下來就以巴塞隆納機場(BCN)到郵輪港口為接駁範例。

巴塞隆納的出境跟接駁

Step 1 準備出關

下飛機之後，因為巴塞隆納已是申根國的關係，不用再經過出海關的動作，提領行李後，很快地就會走出關口。

只要推過這個閘門，你就正式踏上巴塞隆納的土地囉

Step 2 沿著機場指標走

巴塞隆納機場的指標非常清楚，順著「Cruises」指標走就可以了。也因為巴塞隆納是郵輪的出發大點，所以在機場裡就會有郵輪(Cruises)的指示。

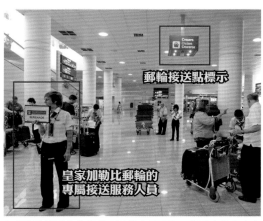

郵輪接送點標示

皇家加勒比郵輪的專屬接送服務人員

在郵輪接送點會有郵輪公司的人員服務，像圖中就有皇家加勒比海郵輪的工作人員在接待。不過Msc郵輪沒有，只能自助囉

Step 3　搭車前往碼頭

　　巴士、計程車的停靠點都在機場的下一層，你往前走馬上就會看到。再看到這個指示之後，不用懷疑，馬上坐電梯往下。你離地中海郵輪又更進一步喔！

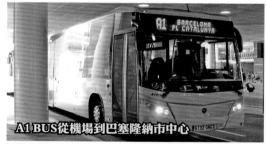

A1 BUS從機場到巴塞隆納市中心

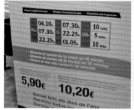

班次、車價一清二楚，　　　　上車囉
來回車票比較便宜

　　雖然等待的乘客很多，但最多只要等下一班巴士就可以搭上去了。購票很方便而且時間也不用等太久。你可以在巴士前門側用人工買票，或者也可以用自助區買票機來買票。

Step 4　搭乘巴士到市中心

　　一出電梯你會看到很大的招呼站，一側是巴士招呼站，另一側是計程車招呼站。有人工買票也有自助機器買票（單程5.9歐元，來回10.2歐元）。早上07:30前或晚上22:25後是10分鐘一班，其餘皆是5分鐘一班。

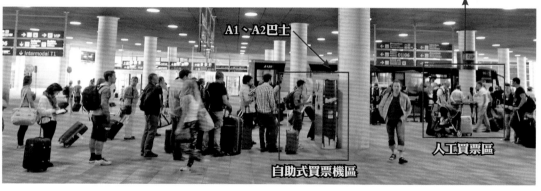

A1、A2巴士

自助式買票機區

人工買票區

Step 5 從市中心轉乘計程車 到郵輪碼頭

經過大約30分鐘的路程，我們就會抵達市中心。巴士停靠站旁邊就有廣場、蘋果專賣店、計程車招呼站。巴塞隆納（Barcelona）市中心沒有往郵輪碼頭的大眾運輸，所以到市中心之後，改坐計程車往碼頭前進（約35歐元）。別擔心，只要跟司機講你所搭乘的郵輪公司和郵輪名稱，司機就會知道。大約10分鐘路程，你就會看到郵輪在碼頭旁邊對你招手喔！

郵輪玩家諮詢室

出境後可直接搭計程車到碼頭嗎？

可以的！

其實長工是為了省錢，才選擇從機場先搭巴士到市中心，再轉搭計程車到碼頭。後來到當地才發現，計程車的費率不是想像中的高。所以，如果你的行李較多、有長輩或小孩、不想換車，從機場直接坐計程車到碼頭才是明智的選擇！

計程車從機場到市中心是27歐元，再加市中心到碼頭大約35歐元左右。雖然貴一點，但省時又方便啊！

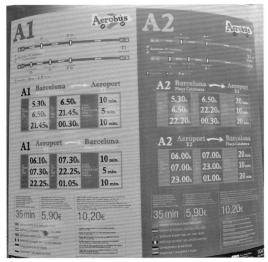

一下公車馬上又看到票價時間表(公車票價表無所不在)。
A1、A2分別是往第一航廈、第二航廈

巴士站旁就是排隊等客人的計程車。巴塞隆納(Barcelona)的計程車都是跳表，不會亂喊價，價錢也不貴

上計程車之後，只要跟司機講你的郵輪公司和郵輪名稱(像長工是Msc Splendida)，司機馬上知道，非常簡單

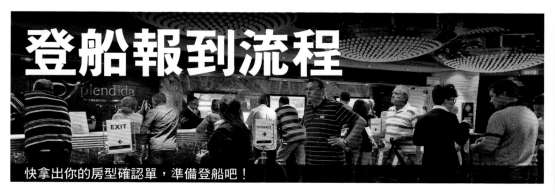

登船報到流程

快拿出你的房型確認單，準備登船吧！

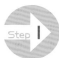

Step 1 寄放大型行李

登上郵輪的第一件事情是先把大行李請工作人員寄放，他們會把你的大行李透過人工運輸的方式直接上船，不需要你搬來搬去，這是一個很貼心的選擇。

出示房型確認單：拿出當初訂購的房型確認單，給行李搬運人員即可，上面有預定的艙房號碼。大概上船後2小時以內會安全的送達房門口(有些郵輪公司是直接送到房間內)。

綁上行李條：有些旅行社團體旅遊領隊會事先把行李條(Luggage Tag)給你，綁上行李之後就拿給搬運人員。長工則是沒有事先印出行李條，我都到登船處把艙房編號給工作人員就好了，省時省力。

房型確認單

MUST BE PRESENTED WHEN BOARDING

Boarding Form for:

郵輪公司會全部幫你寫好
你只要印下來即可(沒印也沒關係)

TAIWAN　　　　　　　　TAIWAN

+16147436583

061011　　061021　TAIWAN

郵輪名稱　啟航日　艙房編號　確認代碼

Ship Costa Luminosa　Date of boarding: 29/06/2014　Cabin R328　Booking nr. 14569388

預定艙房號碼

Cruise Package Details		Modify / Change
Cruiseline	CELEBRITY CRUISES	Sailing Date 6/29/2015 # of Nights: 11
Ship	CELEBRITY REFLECTION	Dining EARLY CONFIRMED
Itinerary	EASTERN MEDITERRANEAN	Stateroom 7194 艙房號碼看這裡
Cruiseline Res #	7315170	Stateroom Type 2B - BALCONY

1 有行李條請向右無行李條請向左
2 遊客和郵輪工作人員確認行李
3 工作人員把貼紙黏在行李上取代行李條
4 Celebrity郵輪的搬運人員
5 Celebrity郵輪的行李轉運場

Step 2 檢查隨身行李

接下來準備往報到櫃台。行李要透過X光機來檢查，跟機場的通關完全一樣。X光機檢查後，拿著你的隨身行李開始排隊Check in。

Step 3 Check in & 拍照

拿出你的房型確認單和護照，然後工作人員會笑吟吟的幫你辦好手續。最重要的，要照相。照相是為了船卡的需要。有些郵輪公司會把這張相片直接貼在船卡上，不過大部分的郵輪公司已經不會這樣做；現在通常都是存進電腦裡，之後上下船時，工作人員只要一掃你的船卡，電腦就會顯示你的照片，確認本人無誤，防止非船客登上郵輪。

郵輪玩家諮詢室

需要早點來港口排隊報到嗎？

排隊Check in的時間長短不定。如果你是常搭同一家郵輪公司的乘客，就會有優先上船、不用排隊的權利。但如果你是第一次搭乘或旅行社團體，則極有可能要慢慢地排隊。不過沒關係，等待時間都不是很長，從排隊到處理完大概不到10分鐘為止。視現場狀況，郵輪公司也會加派人手處理。

有些旅行社會跟你說要早一點報到才可以不用花這麼多的時間排隊，所以旅行社在5小時之前就已經帶你去郵輪港口。但幾次搭乘經驗告訴我，郵輪的價錢和服務效率成正比，其實早到晚到沒什麼差，不過也在這種時候，你會發現人生的不平等即將展現。因為如果是陽台艙、套房艙或者是更高等級的會員出現時，你會發現這些乘客根本不用排隊，一進來馬上就可以登記。

所以，如果你很擔心排隊，或住的是低艙等(內艙)，不妨中午就可以到港口登記。如果不在意排隊時間，或高艙等(陽台艙以上或會員等級高)，在郵輪啟航前的2小時內到港口就好。

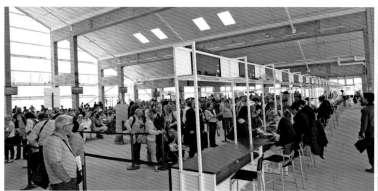

只能按照排隊順序Check in，慢來的只好等

Celebrity左上方有攝影機幫你拍照

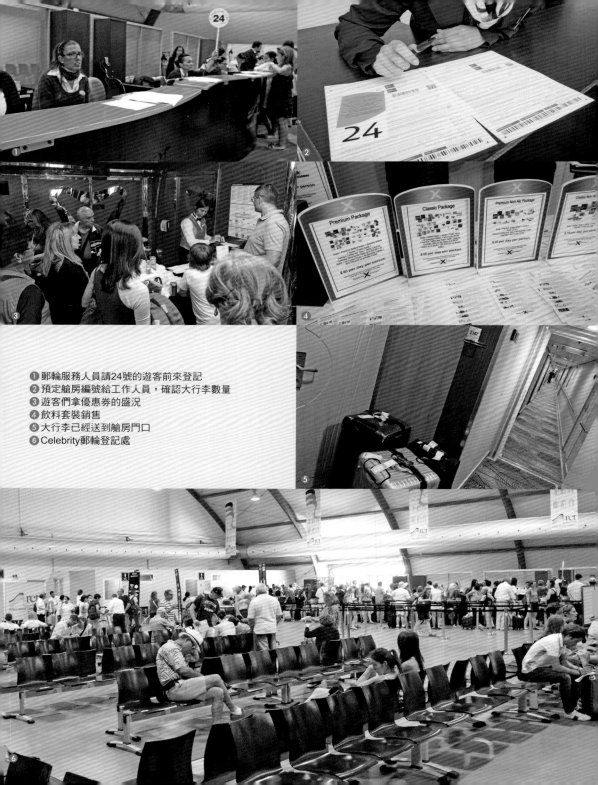

❶ 郵輪服務人員請24號的遊客前來登記
❷ 預定艙房編號給工作人員，確認大行李數量
❸ 遊客們拿優惠券的盛況
❹ 飲料套裝銷售
❺ 大行李已經送到艙房門口
❻ Celebrity郵輪登記處

Step 4 取得船卡

工作人員處理好、拍完照，會給你船卡。這個船卡很重要。因為在郵輪上，所有大大小小的事物，全都要用船卡來記錄你的消費與確認身分。

最簡單的功能：船卡可以用來開門（廢話）。如果你要點飲料，服務生會先請你出示船卡，然後再拿船卡去點飲料。大大小小的事物全都是船卡來負責。當然每天下船的時候，要拿出船卡來確認身分才可以下船。結束航程時，你可以把船卡帶回家，珍藏一個美好的回憶。

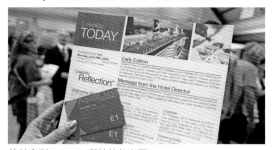

Celebrity郵輪遊客前後都有工作人員隨時幫忙你

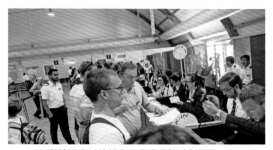

終於拿到Celebrity郵輪的船卡了

Msc郵輪的船卡

Costa郵輪的船卡

Step 5 登船

拿到船卡後，恭喜，全部登船手續已經辦完了，你已經可以登上郵輪了。順著指示方向走過去，有飲料套裝誘惑你購買、有郵輪公司的攝影師幫你拍照片，拍完照之後你就可以登船了。

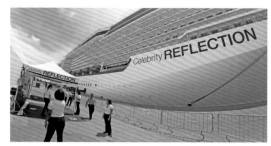

Celebrity郵輪上船處

郵輪玩家諮詢室

用船票登船報到嗎？

沒有船票喔，直接拿訂郵輪的房型確認單報到就好(手機平板或事先列印出來皆可)。

如何知道登船時間？

訂郵輪的確認單上有註明時間。

郵輪也會有艙等升級？

說不定你會有驚喜！就好像飛機登機的時候一樣，如果飛機的經濟艙超賣時，航空公司會優先讓高階會員升等成商務艙。郵輪也是，說不定你本來是買內艙，但是因為人品RP大爆發，或者是你生日，或者是蜜月，或者根本就不知道什麼原因，你就被升等了。說不定直升到陽台艙。那恭喜你，你真的就賺到了！(通常內艙機會比較大，長工是沒有這個經驗，淚)

開始搭
海外郵輪
自助旅行

Step 1
岸上觀光如何選
P.122

Step 2
如何參加郵輪團
P.124

Chapter 6

岸上觀光
這樣玩

郵輪停靠港口後,大家就可以進行岸上觀光
(Excursion),大致可分為 3 大種類:郵輪
公司觀光團、自己找的當地觀光團、自己玩。
可依不同的港口性質、自身的需要做選擇,
相當彈性自由。接下來長工將一一介紹這 3
種方法,讓你輕鬆晉級為岸上觀光達人喔!

岸上觀光如何選

3種旅行方式可視自身情況與需求選用。來看看長工的分析與建議吧！

個完整的郵輪旅行，如果艙房和船上的吃喝玩樂占了50%的話，那我想另外的50%絕對是岸上觀光了。這50%一定是重要的，因為就算你吃好住好但玩不好，總體行程也才拿到50分而已，那麼這一次的郵輪旅行就有缺憾。所以，準備一個好的岸上觀光是重要而且必須的。

依個人喜好選擇

以下這3種岸上觀光的方式，說簡單其實不簡單，但說困難也絕對不困難。就看衡量個人喜好後，想選擇哪種方式。當然，如果你參加旅行社的團體旅遊，也許就不用花任何心思，因為每停靠一個港口，旅行社會帶你去看該看的東西，你就不需要事先規畫行程或是參考別人的遊記，很輕鬆方便。但，正因如此，你也不知道在這個港口有什麼必看、必玩、必吃的精華，或是哪些地方是可以略過的。

長工我是覺得，成為自助郵輪玩家，便可以拋開跟團的拘束、自主規畫行程，只要善用以下3種岸上旅行的方法，就能選擇真正喜歡的路線、地點來玩，還能自己掌握步調跟旅行方式，享有變化的樂趣，豈不更好？

另外，下述3種觀光方式的教學，長工我刻意都以雅典的岸上觀光來當教學範例，方便讓大家知道同樣行程、但不同旅行方式的差異。簡單來說，費用一定是：郵輪觀光團＞參加當地觀光團＞自己玩。（範例中，郵輪團85.75美金、旅行社觀光團是74.88美金、城市觀光巴士則是14英鎊＝21美金），但費用跟輕鬆度則呈反比喔！

岸上觀光這樣玩

達人建議

大港口參加當地團或自己玩

3種岸上觀光的方式，我都有試過。通常長工我會建議，有預算考量者，優先選擇找當地觀光團，而郵輪團則是最後選擇。因爲在訂郵輪決定航線時，就已經知道了會停靠的港口名稱、停靠日，事前搜尋當地觀光團相當便利。

再者，通常第一次玩郵輪的自助玩家會選擇的航線，停靠點多是大港口（主要港口），不乏旅遊資訊與當地觀光團可選擇，所以玩法非常彈性。依長工自己的經驗，大港口例如羅馬、巴塞隆納、威尼斯、雅典、甚至是愛琴海上的米克諾斯島和聖托里尼島，都可以不用參加郵輪團，自己來即可（自己玩或跟當地觀光團，視港口周圍景點的遠近，遠就跟團，近就自己走）。

小港口建議跟郵輪團或自己玩

隨著郵輪旅遊的經驗越來越多，你會發現有些港口不是很大，而是一個小港口連接小城鎮，通常小港口沒有岸上觀光的旅行社，所以參加郵輪團會比較方便。

特殊地區跟郵輪團較安全

如果是去挪威峽灣郵輪航線，想好好觀賞峽灣，就只能跟郵輪公司觀光團了。另外，語言不通的國家，比如突尼斯，或是政治較動盪的國家，如伊斯坦堡這種港口，我會直接訂郵輪團，比較安全，也不會感到太緊張。

個人喜好衡量表

觀光種類	適合對象／地點	特點	費用
郵輪公司觀光團	● 不想規畫行程者 ● 小港口 ● 有經濟基礎的你	好處是你完全不用擔心回來的時間，因為遊覽車、導遊跟郵輪公司有密切聯絡，就算是路上交通Delay也沒關係，郵輪一定會等你。如果是一天(Full Day)的行程，郵輪公司會安排中餐，而且中餐通常是豐富的自助餐，你完全不用擔心餓肚子。	費用最貴，但交通、飲食、導遊服務是全包制。
當地觀光團	● 有初步研究行程，但不想煩惱當地交通接駁 ● 熱門港口	需事先訂好，因為都有人數或團數的限制。這種團的好處就是跟郵輪團去的景點幾乎百分之百一樣，但價錢只要三分之一或二分之一，非常划算。	費用次之，包含交通、導遊服務。中餐飲食可能要自理。
自己玩	● 有詳細研究，想省下岸上觀光費用，全部自己包辦 ● 背包客 ● 旅行方式較隨性，喜歡隨意走走停停 ● 有城市觀光巴士(City Bus)的港口	適合港口不是很大，或是港口周圍沒有特殊景點的地方。好處是非常省錢，甚至連錢都不用花，只在港口附近晃一晃，餓了回船上吃飯就好。但如果一路在陸地上吃吃喝喝、有其他行程及交通規畫之類，那費用就另當別論囉！	費用最便宜。全部都自己來，有機會探訪不為人知的小祕境，品嘗到驚為天人的當地小吃。

如何參加郵輪團

如果沒時間研究旅遊資訊、規畫行程,那就來訂郵輪團吧!讓你省時省力。

直接上郵輪公司的官網,每個港口都有數種行程,瀏覽選擇之後就可以下訂了。這裡有個撇步:長工通常會選擇價錢最高且時間最長的,因為這種行程通常都是最精華的路線。

何時訂?

不要一年前就想預約,你會找不到報名網址的,因為在郵輪啓航的前一個月,郵輪公司才開放預約。而且每家郵輪公司的網路訂團截止時間不大一樣,大約都落在郵輪啓航前的3~5天之間。有些岸上觀光行程比較熱門,而且有人數限制,額滿之後這個團就不會再開了,所以建議各位,如果看到很喜歡的團,就直接下訂吧!免得徒增遺憾(當年長工我在瓦倫西亞就是這樣,失去了一個看地下洞穴的機會)。

付費方式?

不需事先付費,也不用擔心付費的方式。如果你預訂了6月30日的郵輪岸上觀光團,你就會在6月29日的晚上,在艙房裡看到預約單。隔天憑預約單就可以跟團了。團費在郵輪航行期間都不用先付,只要拿消費明細,在最後一天晚上再結清總帳即可(見P.143)。

郵輪玩家諮詢室

如何查詢消費明細?

在船上隨時都可查詢每天的消費明細、總費用。可以從電視上查詢,或去Deck3的Reservation直接找郵輪工作人員查詢。

如何取消行程?

如果你預訂了岸上觀光團,後來你不想去了,取消的方法也是非常簡單,直接去Deck3 Reservation取消即可。沒有取消的話(傳說中的No Show),據說郵輪公司有可能不會要你付錢(Charge)。但我覺得這是一個非常不好的行為,不只郵輪公司沒賺錢,你這種行為還會霸占名額,讓其他想去的旅客無法訂到。大家同為地球人,何必呢!

岸上觀光這樣玩

教你預約郵輪團

Step **1** ## 進入郵輪公司官網

　　本篇以精緻郵輪（Celebrity）為教學範例。進入首頁後，點擊中間的「Onboard Experience」、選擇選單中的「Shore Excursions」（郵輪團的關鍵字）。

Step **2** ## 選擇地區

　　在下拉式選單中選擇地方。以歐洲為例，點選「European」。

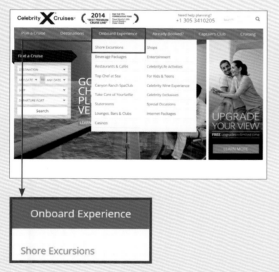

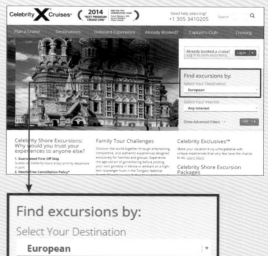

Step 3 選擇城市&挑選行程

　　左邊有很多歐洲的城市能選擇，城市後面的數字代表該城有幾組岸上行程可選。以選雅典（Athens）為例，點擊後中間會出現各組行程的價位及說明。

　　網頁右上角有一個排序功能，可依價錢（Price）、名稱（Name）、花費的行程時間（Duration）來排序，能節省你篩選的時間。

　　像胖胖長工前面提到過的，我會選行程時間最長的團，所以我找了一個10.5小時的旅程，還搭配了午餐，行程費用是1人含稅119美金。然後如果想看詳細內容的話，可以點進去內容說明。

郵輪玩家諮詢室

什麼是送機行程？

　　如果你今天是郵輪航程的最後一天，而且一下船就要直接趕往機場搭飛機回國的話，郵輪公司有一種直接送你到機場的行程服務，但費用不便宜。

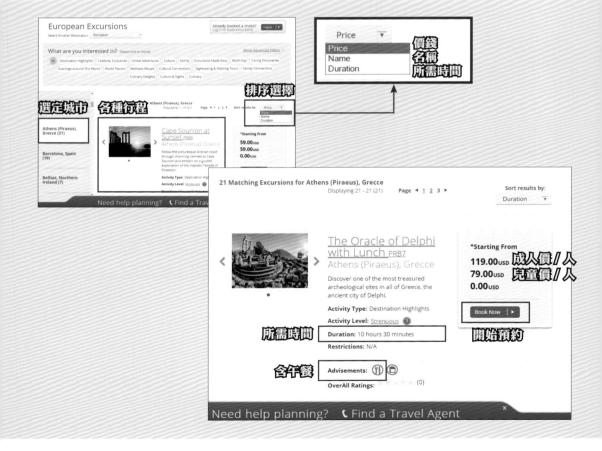

Step 4 預約觀光行程

　　選好後，點選「Book Now」，系統會請你輸入帳號密碼。沒有帳號密碼的話請在右邊先註冊帳號。註冊完登入，如果你有房型單上郵輪的預定編號（Reservation Number），就可以預約你的岸上觀光了。

Step 5 收到預約單

　　等到行程的前一晚，你會發現你的預約單已經放在艙房裡了，上面會告訴你隔天早上的集合時間與地點，按著時間地點準時赴約就好。

　　舉例：6月30日的以佛斯行程，你會在6月29日吃完晚餐回房間後，看見預約單已出現在床上了喔！

岸上觀光這樣玩

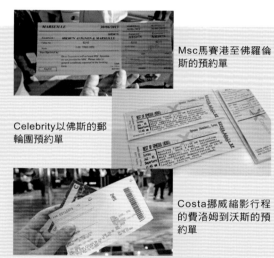

Msc馬賽港至佛羅倫斯的預約單

Celebrity以佛斯的郵輪團預約單

Costa挪威縮影行程的費洛姆到沃斯的預約單

集合方式

郵輪團的集合地點通常是在郵輪戲院大廳（Theater），因為空間比較大。通常同一個行程會開好幾團，絕對不是只有一個團而已，所以郵輪公司會安排順序；你必須在集合點等候，工作人員會依編號或不同的顏色貼紙區分唱名。點到你的編號時，只要跟同號一起跟上領隊，接下來就跟一般的團體行程一樣，人家走麼走、怎麼做，我們跟著做就好，非常簡單。

1 郵輪上會有清楚的標示告訴你往哪裡走。

2 大家都在聽候叫號。

唱名工作人員　　　遊客　　發貼紙的工作人員
3 叫到我了，準備上台領獎。

4 報你的艙房編號工作人員就會給你對應的貼紙，接下來跟著走就對了。

數十輛郵輪配合的遊覽車準備帶大家去玩。
7

5 指示牌和工作人員會導引你。

6 郵輪人員會導引你按照貼紙坐巴士。

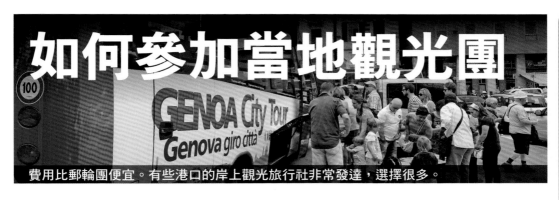

如何參加當地觀光團

費用比郵輪團便宜。有些港口的岸上觀光旅行社非常發達，選擇很多。

如果你對某個港口有一點點的研究，或想找比郵輪團便宜的岸上觀光的話，那自己找當地旅行社跟團是非常好的選擇。這種岸上觀光旅行社在國外非常地常見，只要在Google搜尋上面輸入「Shore Excursions」，就會有一大堆的網站讓你選。甚至你可以在「Shore Excursions」後面打上港口名稱。比如說我想要去雅典，那就輸入「Shore Excursions Athens」，就會有旅行社資訊讓你選擇了。

教你訂當地觀光團

下頁以www.curisingexcirsions.com來做教學舉例。這是一個專門把各種郵輪航線、岸上觀光行程總攬的網站。這種類型的網站其實蠻多的，就好像訂房網站的概念一樣（booking.com、agoda、hotel.com）。長工我選這個網站，是因為比較知名、規模較大，比較不會有臨時取消行程的問題。

郵輪客諮詢室

看到英文就頭痛怎麼辦？

若不想看英文看得那麼累，你可以用Google瀏覽器的內建功能，按右鍵，會有一個功能叫做「翻譯成中文」，點下去之後，全部都翻成中文了。雖然有些翻譯得不通順，但也足以知道大略的意思了。

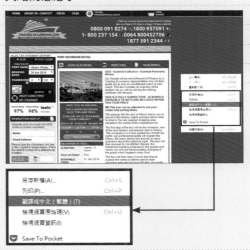

Step 1 **進入網站**

左邊有兩種搜尋條件讓你選擇，一種是以船隻名查詢的「Ship Itinerary」，另外一種則是以港口名稱為查詢條件的「Port Name」。

一般人是先決定郵輪再選岸上觀光行程，所以會選「Ship Itinerary」來查詢。但如果你還沒訂郵輪，只是想看看要去哪裡玩的話，可以用港口名稱來查詢，就能比較一下各家郵輪不一樣的行程，說不定會激發新的想法來籌畫郵輪之旅。

我個人是選「Port Name」，因為直接選港口的地點，馬上會搜尋出該港口的所有行程，這方法最快。（本教學以雅典為例，所以圖中我選了雅典）

Step 2 **輸入搜尋條件**

選好日期，人數選兩位，然後按搜尋。

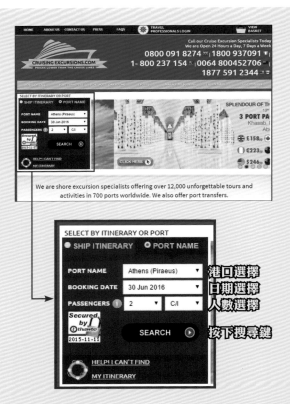

We are shore excursion specialists offering over 12,000 unforgettable tours and activities in 700 ports worldwide. We also offer port transfers.

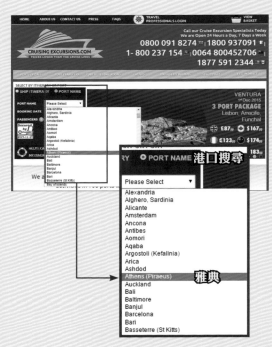

港口搜尋

雅典

港口選擇
日期選擇
人數選擇

按下搜尋鍵

Step **3** 挑選行程

　　系統會將所選港口的所有岸上觀光行程全部列出，可自行點擊詳閱行程介紹。在右欄，第一句話都是寫：「我們保證你一定可以在郵輪公司限定的時間內回到船上。」如果沒有及時回到船上，這些岸上觀光公司會負責免費讓你到下個港口上船。不過這只是一個聊勝於無的宣示，因為實際上長工參加了幾次這種岸上觀光團，回到港口的時間，根本就提早大概1小時左右，時間綽綽有餘，所以大家別擔心。

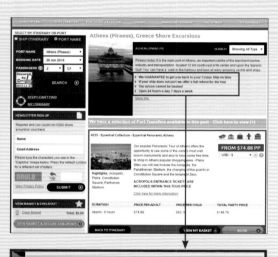

> We GUARANTEE to get you back to your Cruise Ship on time
> If your ship does not port we offer a full refund for the tour
> Our prices cannot be beaten!
> Open 24 hours a day 7 days a week

「我們保證你一定可以在郵輪公司限定的時間內回到船上。」

Step **4** 報名

　　確定要報名的話，將網頁拉到最下面，點選「加入購物車」（Add to Basket）。

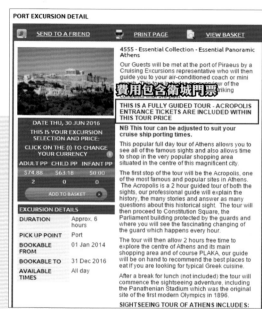

費用包含衛城門票

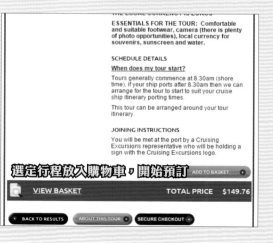

選定行程放入購物車，開始預訂

岸上觀光這樣玩

Step 5 填寫資料

接下來開始填寫詳細資料。最上方填你的艙房號碼，下面填你搭乘的郵輪公司，以及郵輪啓航的日期。再來是你的個人資料。填完確認無誤後，右下角有一個「確認付款」（Secure Checkout），就點下去吧！

Step 6 確認金額

你會看到應付總金額，請你再重新確認一次。（國外這種線上交易網站機制都很完備，會再三請你確認交易資料及金額，確保你不會點錯，或不小心看錯而誤訂）。

確定購買的話，請點左邊綠色的「確認付款」（Secure Checkout）。

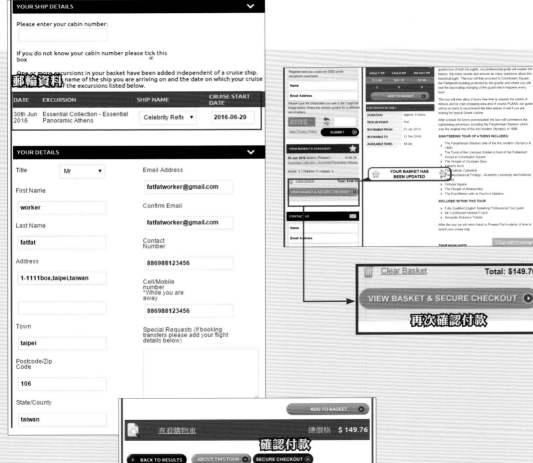

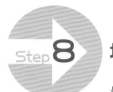

Step 7 準備付款

購物車中有簡潔的訂單內容，按右下角的深綠色的「準備付款」（Proceed to Secure Checkout）。

Step 8 填寫信用卡資料

最上方的付款金額有兩個選擇。一個是付全額，一個是先付訂金，剩下的尾款在郵輪啟航的前兩個月付清就好了。選好後，就繼續填信用卡號碼等資訊。

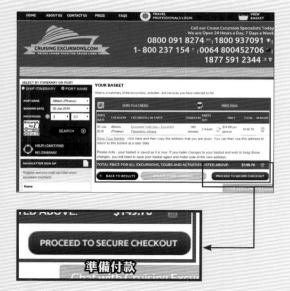

Step 9 下船找領隊集合

按照預定時間抵達港口下船後，找到舉著你名字牌子的領隊就可以了。就這麼簡單。不過長工的肉身經驗告訴大家，其實不用那麼早預訂、付款，因為這種岸上觀光旅遊團一定都會開成，哪怕是前5天去報名也一定可以（長工在那不勒斯的團就是前3天才報名刷卡）。

❶ 港口航廈旁就有觀光行程可以選購
❷ 拿坡里(那不勒斯)的岸上觀光團領隊等候著大家
❸ 雅典的岸上觀光團領隊群
❹ 集合完畢，大家準備出去玩囉

如何自己玩

有些交通方便的港口滿適合自己玩，尤其可以善用當地的觀光巴士。

第三種岸上觀光的方法，就是從頭到尾不跟團，自己想辦法去玩！可以這樣玩的港口，大抵是因為大眾交通非常地方便，背包客能省就省。方法也很簡單，善用當地的觀光巴士即可。市區觀光巴士是以循環的方式反覆發車運行，每10～15分就會有巴士在同一個站停靠，隨時可以上車，很方便。不過你要注意一下郵輪的最後上船時間，請記得，預留1小時提前回到郵輪周圍的景點，比較安全，也比較安心。

① 雅典有很多種不同公司的觀光巴士
（建議先問完一輪價錢再做決定）
② 熱那亞的觀光巴士
③ 奧斯陸的觀光巴士
④ 巴塞隆納的觀光巴士
⑤ 各種觀光巴士的DM

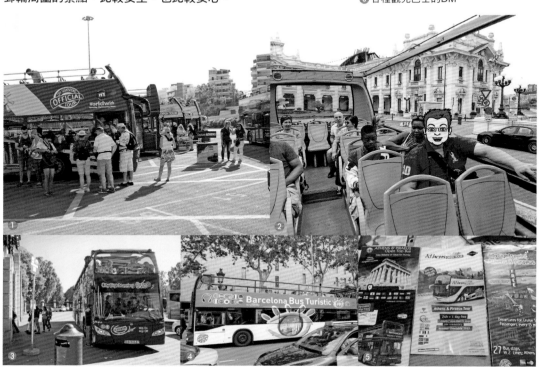

教你訂各國觀光巴士

Step 1 進入觀光巴士官網

進入City Sightseeing的官網（www.city-sightseeing.com），可以訂各國觀光巴士。網頁下拉會有觀光巴士所在地的國旗，我們選希臘作為範例。

Step 2 挑選行程

進入該城市的介紹頁面，下面「Popular Tours」有兩個行程，點選「View Tour」可檢視行程。

岸上觀光這樣玩

Step **3** 檢視行程介紹

上方會列出觀光巴士的費用、行程選擇。點擊行程可看到詳細介紹。

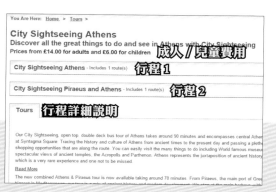

Step **4** 訂購行程

詳細介紹裡，包含行程地圖、時間，下面的Downloads區有許多可以下載的文件，有地圖「Tour Map」、當地的美食或各種優惠券「Tour Leaflet」、時刻表「Tour Timetable」，都是PDF檔，下載後畫面可以放到很大，而且很清楚。

確定要訂票後，請在網頁上方選人數，然後按右邊的「放入購物車」（Add to Bestkit）。

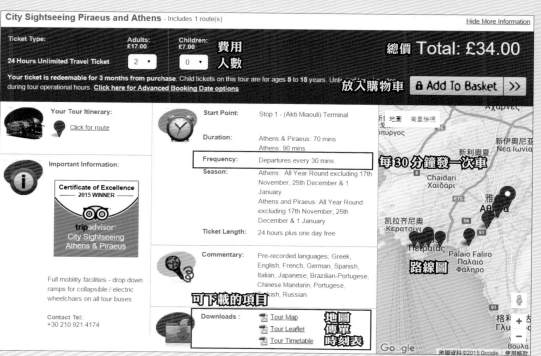

Step **5** 確認結帳項目

你會看到購物車的細目，OK就按右邊的「準備付錢」（Continue to Payment）。

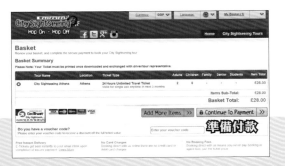

Step **6** 填信用卡資料

要填個人資料，以及左邊的信用卡資料，然後按右下角的確認付款（Confirme Secure Payment），就可以完成訂購。

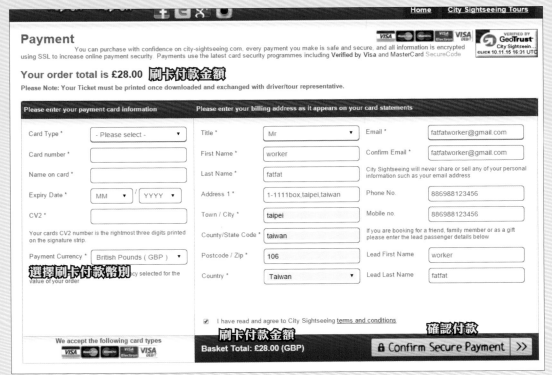

Step **7** 列印條碼

　　幾分鐘之後系統會寄確認信到你的Email，裡面有確認號碼跟條碼。出發之前把它印出來，搭車之前工作人員會掃描你的條碼。

雅典衛城下的觀光巴士停靠處

岸上觀光這樣玩

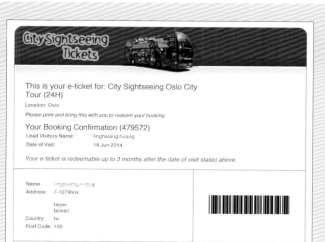

City Sightseeing Tickets

This is your e-ticket for: City Sightseeing Oslo City Tour (24H)
Location: Oslo
Please print and bring this with you to redeem your booking.

Your Booking Confirmation (479572)
Lead Visitors Name:　　linghsiang huang
Date of Visit:　　18 Jun 2014

Your e-ticket is redeemable up to 3 months after the date of visit stated above.

Name:
Address:　7-1079box
　　　　　taipei
　　　　　taiwan
Country:　tw
Post Code: 106

2 x adult

Total Passengers: 2

How to exchange your e-ticket:
Please present your e-ticket to the staff on duty to receive your valid ticket.

Terms & Conditions:
The e-ticket is valid for redemption only by the person(s) named above. It is not transferable, has no cash value and may be redeemed only once.

Treat this e-ticket like cash. You must present this e-ticket to redeem your purchase. It must be redeemed within the valid period shown above. Misuse of this e-ticket is a criminal offence. The purchaser is responsible for any misuse of this voucher

Your Starting Point
Stop 1 - Oslo Cruise Terminal & Akershus F.

City Sightseeing Worldwide, Unit 4 Pathlow Farm, Featherbed Lane, Wilmcote, Stratford-upon-Avon, Warwickshire, CV37 0ER, United Kingdom

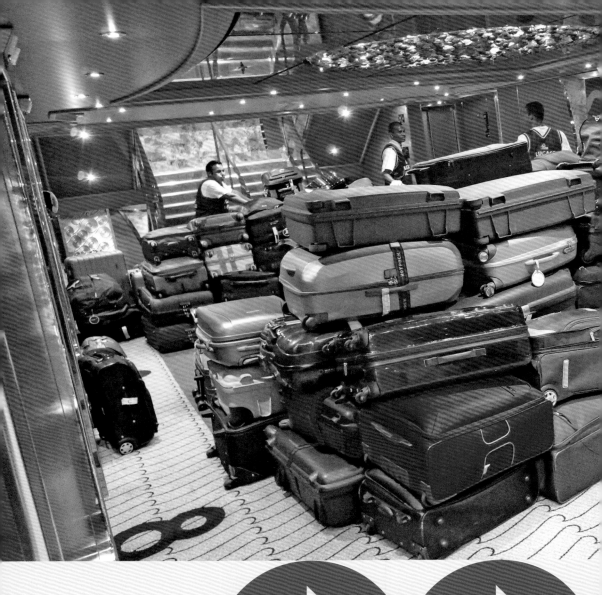

開始搭
海外郵輪
自助旅行

Step 1
最後一晚必辦的事
p.142

Step 2
結清船卡
登記相關消費
p.144

Chapter 7

離船手續
這樣辦

離船前的最後一晚，依依不捨的心情最難熬，恨不得能住在船上。但，想歸想，終究沒辦法如願，還是早早打包行李，讓運送行李的工作人員早一點下班。本篇我們就來看看離船前哪些事要準備呢？

最後一晚必辦的事

天下無不散的宴席，快樂的郵輪行即將接近尾聲，準備收拾行李吧！

22:00前整理好大行李

通常在離船的倒數幾天，回到艙房後你會發現有幾條行李封條；封條根據離船時間及艙房等級會有不同的顏色來區別。如果你要早一點下船（趕搭早班飛機），只要告知船上服務櫃檯人員，就不會因為你是低層內艙，必須等到最後一組才離開郵輪，別擔心。

把大行李箱放在艙房外

22:00後，整理好的大行李箱就可以擺在艙房外。在進行這個動作之前，先要在行李封條上，把姓名、聯絡電話、地址工整地以英文寫好，然後綁在行李箱上面。這種行李封條都會有自黏的雙面膠。確認沒有問題之後，把封條綁在大行李箱上，就可以把大行李放在艙房外面的門口。

小包包隨身攜帶，不需託運。

如果擔心行李放在艙房外不安全的話，可以站在艙房外等服務人員來運送。因為最後一晚整艘郵輪有數千個艙房行李要運送，所以工作人員整夜都在外面忙，你應該不用等很久，他們就會

每個艙房都準時地把行李箱拿出來

工作人員用先把行李箱放在推車上，接著再把推車推走

把你的行李收走,直接運往低層甲板。明天一大早靠岸的時候,他們就會把數千個行李箱,快速地搬運到岸上。

所以,在郵輪的最後一個晚上,除了照樣吃飯、看秀之外,別忘了整理行李。整理行李完之後,你就可以安心地在郵輪上,度過依依不捨的最後一夜,晚安!

結帳

除了把大行李打包好放在房門口外,還有一件事情一定要辦妥,就是結帳。這幾天下來,郵輪上所有的開支消費:小費、岸上觀光團、飲料、賭場費用,林林總總的所有費用,都要在今晚做個結清。

不要緊張,結清方法非常簡單。前章長工我曾經講過,你可以每天從電視上看到你目前為止的總消費金額,也可以每天晚上去Deck3的Reservation詢問你目前的總消費金額。最後一個晚上,吃完飯回到艙房後,會發現有一張總帳單在房裡,你可以再度確認所有的消費明細有沒有問題(通常郵輪公司比你還精,每筆消費會列出日期,有些更高級的郵輪公司甚至會列出消費的時間)。

用信用卡結帳

還記得在上船、領房卡、拍照的時候嗎?那時郵輪公司都會跟你要信用卡過卡,當時你可能不知道原因,但這個動作就在郵輪的最後一個晚上派上用場!也就是說,如果帳單確認無誤,你什麼也不用做,下船之後郵輪公司就會從信用卡扣款,結束!就這麼簡單。若消費金額有疑異,可找郵輪工作人員說明。

用現金結帳

如果你想用現金結帳的話,可以拿著帳單明細、現金,到Deck3的Reservation直接用現金結帳。

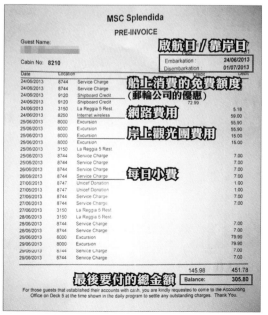

Celebrity的消費明細

Msc的消費明細

結清船卡
登記相關消費

利用船卡過卡的方式來證明你曾經有消費。

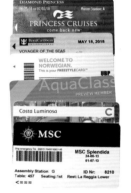

關於船上的消費一直是大家很有興趣的問題。因為在郵輪上面的所有消費都不是在現場用現金或者是信用卡來做支付，而是利用船卡過卡的方式來證明你曾經有消費。所以船卡在船上要隨身攜帶，大大小小的只要需額外付費的項目，都需要船卡來幫忙。

馬上出現你的消費紀錄了（如果報名郵輪岸上觀光，可能會有一點點的延遲）。

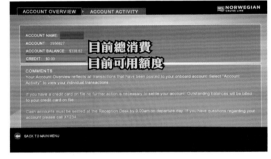

目前總消費
目前可用額度

消費明細查詢

如果你想要了解到現在為止總共消費了多少金額或者看一看有沒有錯誤金額發生，這個時候去看一下你的消費紀錄是很有幫助的。消費紀錄通常有兩個管道可以得到：

■ 在information center（通常在Deck4 or Deck5）直接跟工作人員說你的艙房編號，他就會列印出一張完整的清單。
■ 或者你不想排隊麻煩，直接回到你的艙房裡，看電視也可以獲得詳細的消費明細。

基本上這兩個方法都是同步更新，而且是即時更新，你只要一消費，電腦或者是電視上面就會

艙房內電視其他用途

而且艙房裡面的電視除了可以看消費明細之外，也可以看到其他不一樣的資訊。比如說快要結束航程的前一兩天，有些郵輪公司就會看見不

下船時間用顏色來區分

同顏色的行李吊牌代表你當天應該要幾點下船。這樣子你就不用千里迢迢地跑到information center再去問一次說：「我到底幾點可以下船？」或者從電視上可以看到這艘郵輪的即時位置。

郵輪即時位置

紙本呈現的岸上觀光價錢細目表

胖胖長工實際使用經驗

就長工的郵輪實務經驗告訴我，在要下船的前兩天，幾乎不管什麼時候，information center都擠滿了人，而且時間越靠近，排隊的人越多，目測至少要排隊半小時以上。而且，在information center的乘客不見得是要詢問消費的問題，在最後一天的晚上，乘客通常就是在information center用現金的方式付船上消費。

對我們久久一次搭乘郵輪的乘客而言，每分鐘應該都要把握住郵輪的體驗，更何況是最後一個晚上，更應該把握跟這一艘郵輪最後獨處的機會啊！怎麼可以把時間（通常都是半小時以上）浪費在排隊上面呢？！

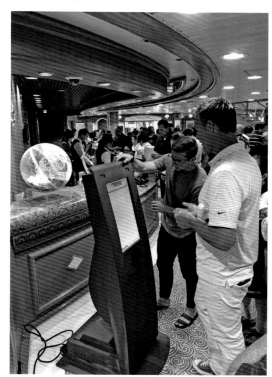

這是公主號郵輪的最後一晚的information center，全都是要拿明細和現金繳費的乘客

下船流程看這裡

跟這趟美好航程說掰掰的時刻到了，你可以悠閒地吃完早餐再離船。

離船的那一天早上，郵輪公司不會規定你離船的時間，原則上只要早上11點前離開就好，幾乎有一整個上午時間可自由運用。所以如果你沒有要趕飛機，或者沒有緊湊的下一段行程時，通常建議各位可以去悠閒的吃早餐。但是你會發現周圍吃早餐的遊客明顯地變少，因為很多人都急急忙忙地趕下船，要搭飛機進行下一個旅程或回家。

Step 1 過安檢、過船卡

吃完早餐之後，拿著房卡及隨身包包，直接往低層甲板走出郵輪，通常是Deck3（第三層甲板）。過了安檢門、檢查過船卡後，你就正式的離開郵輪了。有些郵輪公司會要求全部的遊客在特定時間之內到劇院大廳，聽候指示才能下船。但是大部分的郵輪公司可以直接下船，如Msc、Celebrity等。

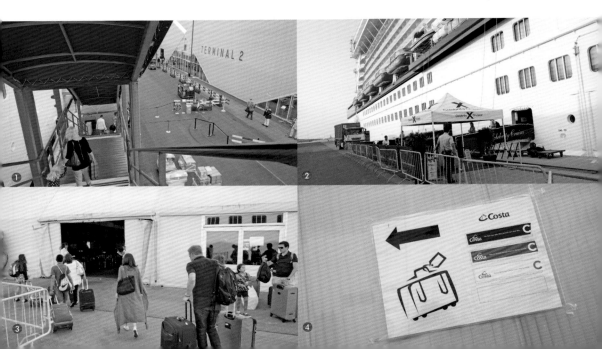

Step 2 上岸提領行李

接著，回到岸上的航廈領取大行李，請事先記得你的編號。行李們已經分門別類排好整齊在等你了，確認一下不要拿錯了；不過，旁邊會有工作人員再度確認，你也不用擔心。

Step 3 搭接駁車離開

拿完行李出了碼頭之後，就會有接駁車送你到下一個目的地或機場(你要自己事先訂車，或是郵輪公司會提供巴士接駁的服務)。但是請記住，郵輪公司的服務都是最貴的選項，如果可以的話，自己訂車會比較便宜。

❶ 第三層甲板跟地面還是有一段距離，要走階梯 / ❷ Celebrity郵輪則是直接連接地面不用走階梯 / ❸ 往航廈走準備拿行李 / ❹ 領取行李的指示牌 / ❺ 拉著行李準備往接駁車方向走 / ❻ Costa郵輪行李放置區 / ❼ 郵輪公司提供的接駁巴士 / ❽ 碼頭航廈也會提供計程車服務

郵輪玩家諮詢室

排班計程車搭乘須知

長工我自己是都直接搭計程車，歐洲各大郵輪港口都有排班計程車，按表收費不會另外加價(唯一會加價的是行李太多或開後車廂)。排班計程車永遠都在，方便不用等；唯一的小缺點就是要小心被有心者坑，有些排班計程車會在你上車之後，問你：「要不要來個半日遊啊？我可以載你繞一下這城市的重要景點喔！」如果你時間允許，趕快問司機總共多少錢，可以接受再考慮，但如果是天價就算了，直接跟他講你要去機場就好。長工在巴塞隆納有切身經歷，因為聽不大懂英文，後來被司機載到聖家堂以及一個大公園，最後到機場的時候索價300歐元！人生地不熟的，只好付錢了事。

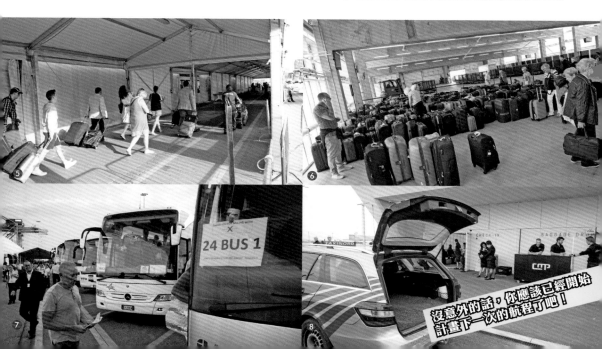

沒意外的話，你應該已經開始計畫下一次的航程了吧！

準備下一次，訂購郵輪實例導覽

購行程時可能發生什麼狀況？本篇告訴你！

現在，我們用一個大家比較熟悉、也比較好入門的地中海郵輪當作範例。

一年前開始準備

郵輪公司的航線都提前在一年前或者一年半之前就已經公布了，除非有大的變動（戰爭或者不安全的因素），不然航線應該就是確定了。像地中海這種航程幾乎能停靠港口的航班大部分都是固定的，所以地中海航線十分規律。

如果你已經確定想要自己來試試看的話，通常長工會建議你一年前就開始準備所有的事情，包含機票、航程、岸上觀光。這樣時間比較充分，而且如果真的有狀況的話，也比較好處理。

開始選擇郵輪

長工的建議是請大家鎖定航線，不要人云亦云。因為第一次搭郵輪，建議從比較簡單、比較多人搭過的航線下手比較好，地中海航線、阿拉斯加航線就是這一類的航線。不過如果以地中海跟阿拉斯加比起來的話，通常阿拉斯加比較偏

挪威峽灣
Costa 8 天 7 夜

北歐聖彼得堡
NCL 10 天 9 夜

西地中海
MSC 8 天 7 夜

東地中海
Celebrity
12 天 11 夜

旅行社跟團、或者是跟著住在美國的朋友比較容易。所以相對來講，長工比較建議的，是從地中海航線入門。而且地中海又分成東西兩側，我建議的是西地中海，一方面航線很固定、港口很固定，二方面有歷史也可以購物，適合一家大小爸爸媽媽都可以高興。

航點固定

西地中海的主要城市都會抵達（巴塞隆納、瓦倫西亞、羅馬、馬賽、熱那亞），這些都是第一次踏上歐洲、第一次航行地中海很不錯的航點。

哪種郵輪是上選？

以2019年7月Msc從羅馬出發郵輪為例。地中海的郵輪品牌非常多元，從一般大眾到奢華品牌的郵輪系列，任君挑選。長工建議大家一開始選擇郵輪的時候要慎思，要明辨，不要人云亦云。長工推薦的品牌是Msc。因為入門容易，而且在國外郵輪客的評價裡面算是相當不錯（在同一個郵輪等級），印象中很少有人會批評Msc。

會推薦Msc的原因如下：

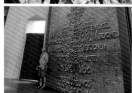

巴塞隆納

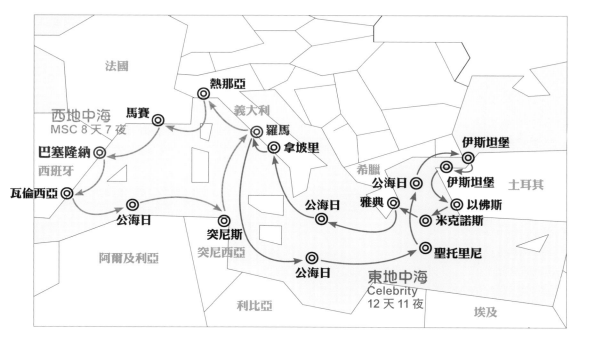

價錢具有競爭力

如果看台灣出發到歐洲的機票，單純就船票而言，最基本的船票（小費另計、飲料另計、岸上觀光另計），就算是旺季的陽台艙，單人的費用幾乎不超過4萬台幣（有些特殊的航線另計，我們現在舉的例子是西地中海、7晚的航線）、淡季陽台艙最低的時候可以低於3萬台幣。

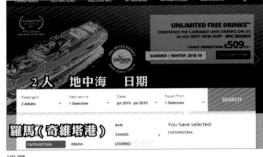

搜尋

MSC 價錢最超值

Option 1	Option 2	Option 3
⊙ Remove \| Check Availability	⊙ Remove \| Check Availability	⊙ Remove \| Check Availability
7 Night Mediterranean Cruise from Civitavecchia (Rome)	7 Night Italy France and Spain Cruise from Civitavecchia (Rome)	7 Night Civitavecchia (Rome) to Civitavecchia (Rome) Cruise from Civitavecchia (Rome)
Cruise Number: 682560	Cruise Number: 684586	Cruise Number: 690747

MSC Fantasia	Celebrity Constellation	Seadream II
MSC Cruises	Celebrity Cruises	Sea Dream Yacht Club
★★★☆	★★★★☆	★★★★★★
Sail Date: Fri, Jun 1, 2018 **Return Date:** Fri, Jun 8, 2018 **Departs From:** Civitavecchia (Rome), Italy **Returns To:** Civitavecchia (Rome), Italy	**Sail Date:** Sat, Jun 23, 2018 **Return Date:** Sat, Jun 30, 2018 **Departs From:** Civitavecchia (Rome), Italy **Returns To:** Barcelona, Spain	**Sail Date:** Sat, Jun 23, 2018 **Return Date:** Sat, Jun 30, 2018 **Departs From:** Civitavecchia (Rome), Italy **Returns To:** Civitavecchia (Rome), Italy
Inside from: $878	Inside from: $949	Interior from: Call For Price
Oceanview from: $1,028	Oceanview from: $1,189	Oceanview from: $4,399
Balcony from: $1,158	Balcony from: $1,529	Balcony from: Call For Price
Suite from: $1,758	Suite from: Call For Price	Suite from: $11,099
	Learn More	

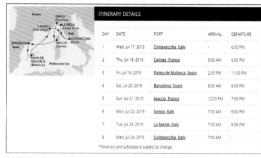

陽台艙2人總價2,894美金

陽台艙總價

航程表

以同等級的郵輪品牌來說，Msc真的是物超所值，所以在台灣的旅行社也很常推薦大家去訂Msc郵輪的自由行。

設施一應俱全

其實不管是大人或小孩、甚至是蜜月或者是三代同堂，不只Msc郵輪，其他的郵輪品牌設施也都幫我們設想好了。從小孩子最喜歡的游泳池、滑水道，到大人喜歡的酒吧、晚上的好萊塢秀，甚至有專門為7歲以下的小孩子所準備的club，全部都幫大家想好了。

所以長工再度推薦，Msc是你在第一次搭歐洲地中海郵輪的第一選擇！

開始訂機票

因為是要飛到歐洲去搭郵輪，也就是fly and cruise，搭飛機搭到定點之後，再上郵輪。所以機票費用會是我們總旅費的一個關鍵因素。

通常旺季的機票差異不大，台灣到歐洲經濟艙旺季的價錢大概都是3萬台幣起跳，不管是國籍航空（長榮、華航）還是亞洲區域的航空公司（國泰、全日空、日航、新航、泰航）應該都差不了多少。

但如果是淡季的話，票價就會有比較大的差距。如果你要從機票這邊下手、節省總旅費的話，不妨從淡季出發是一個不錯的選擇。

長工我推薦Skyscanner來查詢機票。只要輸入起點和終點，最基本的台歐機票一次搞定。而且還可以幫你按照價格、轉機點、總飛行時間排列順序，讓你做選擇。

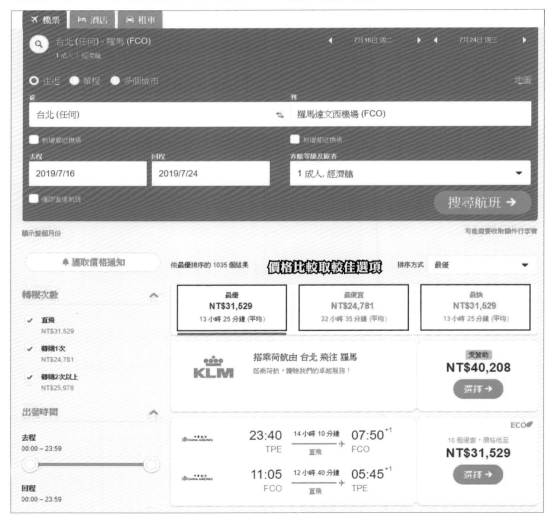

離船手續這樣辦

從機場到港口

　　終於，我們訂好船票了，也訂好機票了，終於起飛了，也抵達歐洲了。離踏上夢想中的郵輪只差一步，就是如何從機場到達港口。不必擔心，每個機場都有詳細的指示告訴你，如何能夠到達郵輪碼頭，巴士、火車、計程車、甚至自駕，任君選擇。

■**搭巴士需注意**：巴士的好處在於價格最便宜，但是巴士停靠的地方離眞正的郵輪碼頭上船點通常會有一段距離。近的可能走10分鐘之內就可以抵達，但遠的可能要走上半小時左右。但若確定是二人背包郵輪行，就建議搭巴士囉。

■**搭火車需注意**：火車就比較麻煩了，通常有火車「號稱」直達碼頭的，都不是直達，最有名的就是羅馬港（Civitavecchia）。從羅馬機場（FCO airport）到羅馬港火車站（Civitavecchia）搭火車約80分鐘，下車之後你還要拖著行李走大概半小時左右才可以眞正到達碼頭。如果6～8月，天氣熱的情況下其實非常難捱喔！

■**搭計程車需注意**：長工我比較推薦的搭計程車。現在Google Maps都很方便，都可以事先去查從機場到碼頭的距離，不是很遠的話（半小時之內的車程）我會直接搭計程車前往。一方面不用拖行李搬上搬下，二方面又可以直接到碼頭旁邊，一下車就可以把行李Check-in，超方便！

■■■■■■■ 郵輪客諮詢室 ■■■■■■■

便宜機票的挑選重點

　　當你選定機票的時候，Skyscanner會引導你去不同的旅行社進行購票，當然一定還是從最低票價的旅行社開始排列。但不要因為這個旅行社最便宜你就選擇它，因為通常賣得非常便宜的旅行社幾乎都是國外旅行社，語言的溝通上是一個比較大的問題。而且最便宜的機票另外一個角度來看，其實就是改票、改日期、退票都要再花一筆手續費，且為數不小。所以在選擇購買機票旅行社的時候，長工的建議是選擇信譽良好、最好是國籍旅行社，要改票換票的時候比較方便。

好好規畫羅馬與巴塞隆納的停留時間

　　西地中海航線幾乎一定會停靠巴塞隆納、羅馬，而這兩個城市也是最有歷史深度的地中海沿岸城市。長工非常推薦在第一次抵達地中海的時候，就選擇飛到巴塞隆納或者是羅馬。除了郵輪之外，你可以停留幾天，好好的接受這兩個城市的文化洗禮(當然要注意，這兩個也是治安相對差的城市，尤其是亞洲觀光客，容易被盯上、被注意，要小心再小心)。

實境導遊
念念不忘的聖彼得堡

從波羅的海郵輪回來已經一年了，雖然遊記還遲遲沒有動筆，但是一年之前的印象歷歷在目，完完全全沒有淡忘。

波羅的海郵輪的最大亮點就是俄羅斯的聖彼得堡，大部分的郵輪都會在聖彼得堡停一個晚上，郵輪公司希望讓大家可以比較深入體會聖彼得堡之美。但99.99%的郵輪乘客都忽略了這個美意。

爲何不上陸停留？

長工為什麼這麼說，就是因為簽證問題。俄羅斯規定，即使搭乘郵輪前來俄羅斯，就算你已經報名了郵輪公司的岸上觀光團或當地旅行社的岸上觀光團，玩了一整天之後，還是只能回郵輪上住一晚，隔天再下船、再通關一次，再繼續第二天的行程。換句話說，你不能在第一天晚上在陸地上過夜，也不能在晚上像一個當地人去過他們的夜生活，更不可能去看聖彼得堡每天半夜12點會舉行的「開橋儀式」，甚為可惜啊！

有解決的辦法嗎？

別擔心，解決方法是有的，而且長工找了許久，目前解決方法只有一個，那就是，去辦俄羅斯簽證。

辦俄羅斯簽證之後，你可以在陸地上住一晚甚至更多，端看你的郵輪航程而定。在夏天，聖彼得堡真正天黑超過晚上11點，甚至接近凌晨的時候，天還是微微的亮著，畢竟它的緯度59.9度，離北極圈只差6.6度，差一點可以看到永晝。

陸上行程怎麼玩？

辦俄羅斯簽證之後，第一天傍晚你可以悠悠哉哉地去看一場華麗的芭蕾舞，不用擔心回船上的時間。甚至在芭蕾舞結束之後，你還可以去當地的酒吧坐一坐，感受最當地的氣息(俄羅斯規定，晚上超過10點之後，所有大賣場禁止賣酒，晚上10點之後你要喝酒只有一個方法，請你到酒吧去)。接近半夜12點的時候，請記得在涅瓦河邊找一個好位子，去看開橋秀。你會發現，在那個當下，不分國籍、全世界的遊客都跑出來了，你不知道白天的時候他們在哪裡，但大家都知道，每天晚上12點的開橋秀，絕對不能錯過。

還有其他好玩的方法嗎？

辦俄羅斯簽證之後，甚至你還可以第一天早上入境之後，直接搭火車直衝莫斯科，下午就會看到如夢似幻的克里姆林宮，那天晚上就直接住在莫斯科，隔天一大早再搭火車回聖彼得堡，說不定還有機會去看一下夏宮/冬宮(或者直接坐夜車，省去莫斯科住宿一晚的費用)。不過這樣子太拚了，長工還沒有這樣試過，有機會再來嘗試。

聖彼得堡，長工一定要再去的。即將。

長長人龍，郵輪下船排隊驗簽證

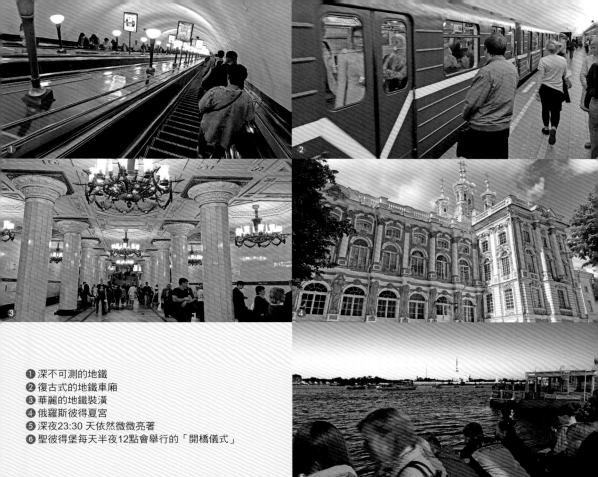

① 深不可測的地鐵
② 復古式的地鐵車廂
③ 華麗的地鐵裝潢
④ 俄羅斯彼得夏宮
⑤ 深夜23:30 天依然微微亮著
⑥ 聖彼得堡每天半夜12點會舉行的「開橋儀式」

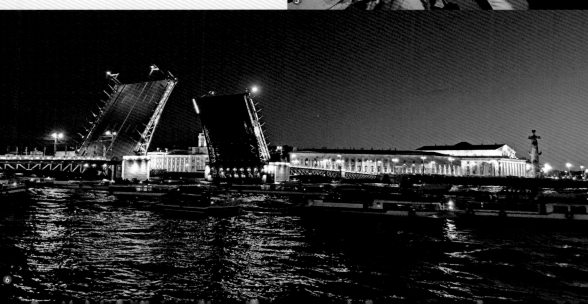

個人旅行書系

有 行 動 力 的 旅 行 · 從 太 雅 出 版 社 開 始

　　太雅，個人旅行，台灣第一套成功的旅遊叢書，媲美歐美日，有使用期限，全面換新封面的Guide - Book。依照分區導覽，深入介紹各城市旅遊版圖、風土民情，盡情享受脫隊的深度旅遊。

　　「你可以不需要閱讀遊記來興起旅遊的心情，但不能沒有旅遊指南就出門旅行……」台灣的旅行者的閱讀需求，早已經從充滿感染力的遊記，轉化為充滿行動力的指南。太雅的旅遊書不但幫助讀者享受自己規畫行程的樂趣，同時也能創造出獨一無二的旅遊回憶。

113
法蘭克福
作者／賈斯云

112
華盛頓D.C.
作者／安守中

111
峇里島
作者／陳怜朱
　　　（PJ大俠）

110
阿姆斯特丹
作者／蘇瑞銘
　　　（Ricky）

109
雪梨
作者／Mei

108
洛杉磯
作者／艾米莉
　　　（Emily）

107
捷克‧布拉格
作者／張雯惠

106
香港
作者／林婐婐

105
**京都‧大阪‧
神戶‧奈良**
作者／三小a

104
首爾‧濟州
作者／車建恩

103
**美國東岸重要城
市**
作者／柯筱蓉

100
吉隆坡
作者／瑪杜莎

099
**莫斯科・金環・
聖彼得堡**
作者／王姿懿

098
舊金山
作者／陳婉娜

095
**羅馬・佛羅倫斯
・威尼斯・米蘭**
作者／潘錫鳳、
陳喬文、黃雅詩

094
成都・重慶
作者／陳玉治

093
西雅圖
作者／施佳瑩、
廖彥博

092
波士頓
作者／謝伯讓、
高薏涵

091
巴黎
作者／姚筱涵

090
瑞士
作者／蘇瑞銘

088
紐約
作者／許志忠

075
英國
作者／吳靜雯

074
芝加哥
作者／林云也

047
西安
作者／陳玉治

042
大連・哈爾濱
作者／陳玉治

038
蘇州・杭州
作者／陳玉治

301
**Amazing China：
蘇杭**
作者／吳靜雯

世界主題之旅

填線上回函，送 "好禮"

感謝你購買太雅旅遊書籍！填寫線上讀者回函，
好康多多，並可收到太雅電子報、新書及講座資訊。

每單數月抽10位，送珍藏版

「祝福徽章」

方法： 掃QR Code，填寫線上讀者回函，
就有機會獲得珍藏版祝福徽章一份。

填修訂情報，就送精選

「好書一本」

方法： 填寫線上讀者回函，並提供使用本書後的修
訂情報，經查證無誤，就送太雅精選好書一本(書
單詳見回函網站)。

＊同時享有「好康1」的抽獎機會

So Easy
開始搭海外遊輪
自助旅行

bit.ly/2P00jgu

＊「好康1」及「好康2」的獲獎名單，我們會
　於每單數月的10日公布於太雅部落格與太
　雅愛看書粉絲團。
＊活動內容請依回函網站為準。太雅出版社保
　留活動修改、變更、終止之權利。

太雅部落格 http://taiya.morningstar.com.tw
　　有行動力的旅行，從太雅出版社開始